版 LAYOUT 面

研究所

45 個設計訣竅，讓提案一次通過！

ingectar-e 著　黃筱涵 譯

suncolor
三采文化

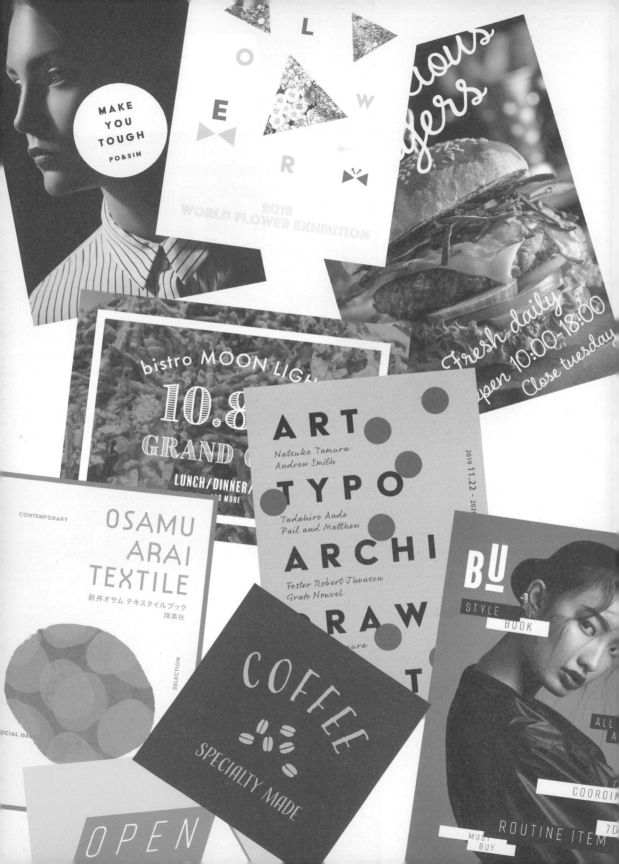

市面上有許多無名的常見排版設計法，
本書要試著套用相應的「關鍵句」。

喔～我看過這種設計！

「我看過！」各位閱讀本書時只要邊記下這些關鍵句，
在實際設計的時候，靈感就會不斷湧現而出。

對了，這裡可以使用「圓形衝擊」。

這裡「通常用雙色就夠了」。

啊，這裡或許可以用「雙照片並排」。

像這樣腦中邊浮現本書介紹的關鍵句，
就能夠輕易又快速地完成設計。
同時增加壓箱寶的數量！

我就是秉持著如此想法，寫出了這本《版面研究所》。

完成本書後，連ingectar-e團隊都更享受設計了。

這種關鍵句設計法……簡直是種發明！
真的一下子就想到了！很快就完成！
「律動帶狀色塊」，讓人充滿幹勁！

各位讀者也務必嘗試。

來吧，今天也一起放上圓點吧！

本書組成

本書蒐羅了45種讓人在看到的瞬間，就脫口說出「我看過！」的排版設計，分別以4頁的版面介紹6個實例＆解說。

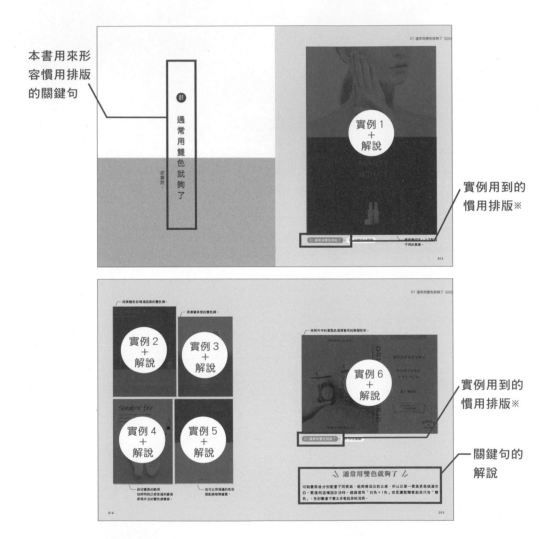

本書用來形容慣用排版的關鍵句

實例用到的慣用排版※

實例用到的慣用排版※

關鍵句的解說

實例的組成※

設計通常是由多種要素組成，因此本書會針對實例1與實例6，標明用到的慣用排版。
請各位也自行思考看看其他實例用了哪些慣用排版吧！

建議使用方法

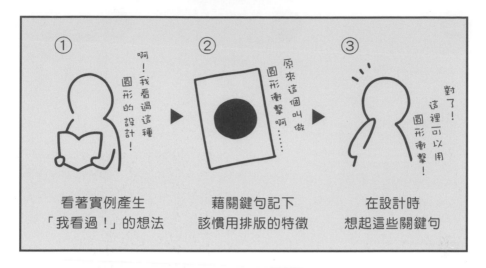

看著實例產生
「我看過！」的想法

藉關鍵句記下
該慣用排版的特徵

在設計時
想起這些關鍵句

只是迅速翻閱本書，看到實例時浮現「原來如此，我看過！」的念頭，就能夠透過關鍵句記下設計手法。請各位在設計時務必想想這些關鍵句與實例，如此一來，任誰都能夠迅速想到該怎麼設計。

注意事項

本書實例中的個人姓名、團體名稱、地址與電話等均為虛構，如有雷同，純屬巧合。

CONTENTS

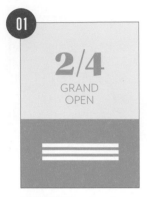
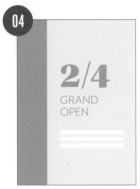

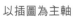
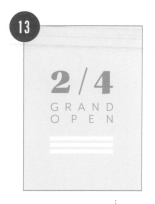
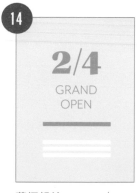

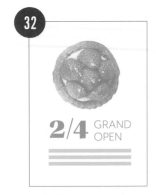
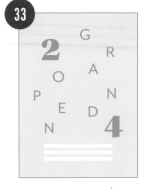
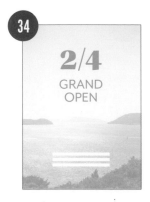
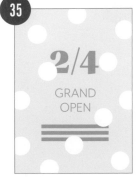
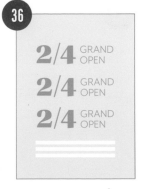

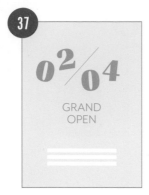

the Station

Jane Blue

AOR

...RIOR FAIR

2020/1/5-1/19

POP
UP
STO...
OPE...

2019.
...1 fri-6.2...

WEST SIDE
CLOTH co.

2019.10.1 TUE

INTER
NATIONAL
MEDIATECH

IoT

TOKYO MEDIAHALL

TECHNOLOGY

TECH

10:00 START
www.inter_mediatech.jp

ま酔なか Autumn Night
音楽祭 Acoustic Con...

2019.10.11
OPEN 20:00
All Night
@Music Bar M...

...ECORDS
...ESENTS

...AW
...BEACH

HOLIDAY
SEASON

Coffret & Cosme
Event

FINAL
Sale

DJ : TAKETO TANAKA / PPP
E : Home Night Party / S.W.SOUL
START : 18:00・

01

通常用雙色就夠了

老實說，

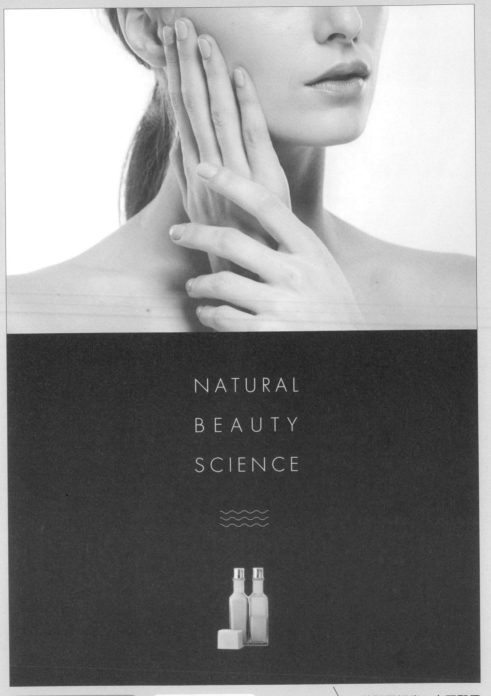

NATURAL

BEAUTY

SCIENCE

01.通常用雙色就夠了 ＋ 13.拉開字元間距

──將版面切半，上下配置
不同的要素。

用兩種色彩填滿版面的雙色調。

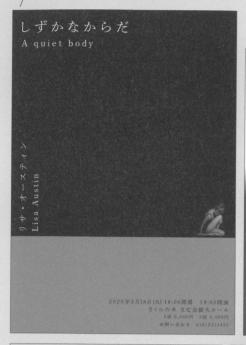

用漸層表現的雙色調。

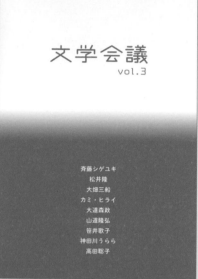

斜切畫面的範例
拍照時就已經決定好最後
表現手法的雙色調畫面。

也可以用填滿的色彩
搭配線條與圖案。

依照片中的重點色選擇要用的兩個色彩。

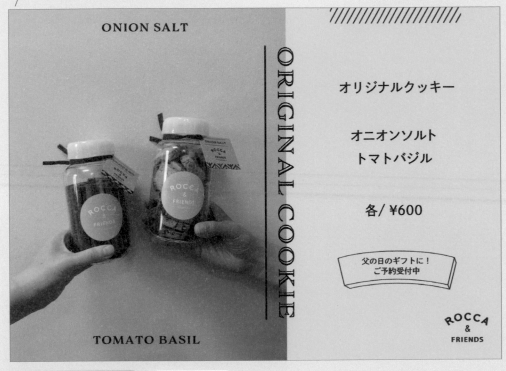

01.通常用雙色就夠了 + 09.小字裝飾

＼ 通常用雙色就夠了 ／

切割畫面後分別配置不同要素，能夠營造出對比感，所以比單一要素更易填滿空白。要運用這種設計法時，建議選用「白色＋1色」或是讓整體看起來只有「雙色」，色彩數量不要太多看起來較清爽。

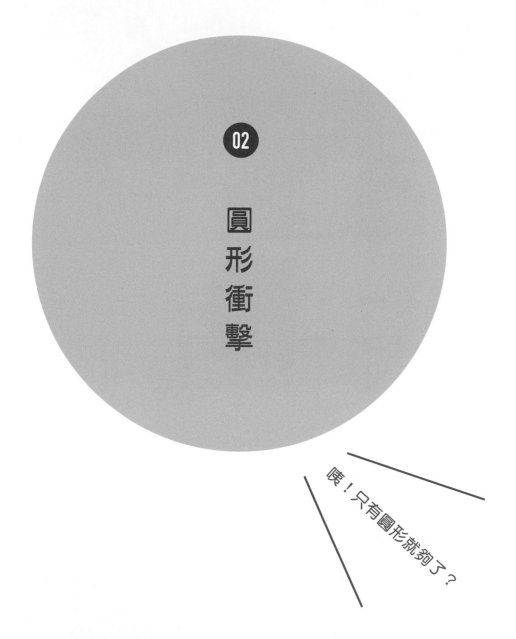

02

圓形衝擊

嗖！只有圓形就夠了？

\ 1970 復刻モデル /

Petit Classic

プチクラシック

Debut!!

WILD CLASSICS

02.圓形衝擊 + 32.白背景搭配去背照片

將最重要的內容，
擺在圓圈裡面。

將照片或插圖配置在圓形中。

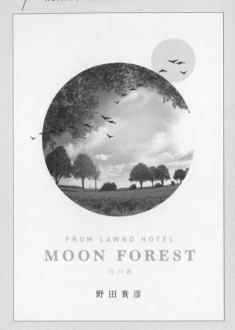

將照片或插圖配置在圓形背後。

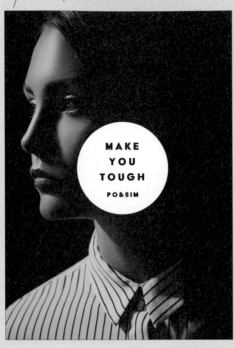

FROM LAWND HOTEL

MOON FOREST
月の森

野田貴彦

MAKE
YOU
TOUGH
PO&SIM

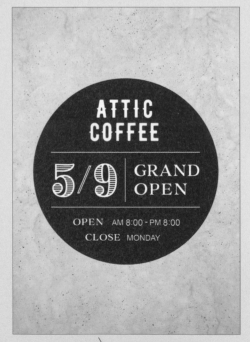

ATTIC
COFFEE
5/9 | GRAND OPEN

OPEN　AM 8:00 - PM 8:00
CLOSE　MONDAY

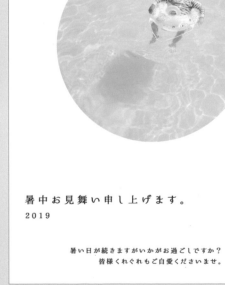

暑中お見舞い申し上げます。
2019

暑い日が続きますがいかがお過ごしですか？
皆様くれぐれもご自愛くださいませ。

將文字配置在圓形中。

試著讓圓形脫離中央。

使用多個圓形圖案的設計。

02.圓形衝擊 + 29.迷人的手寫體

＼ 圓形衝擊 ／

活動日程、商品名稱等重要資訊，直接大方放入圓形中再居中排列，就能夠兼顧良好的均衡度與醒目程度。當然也可以在照片中挖空圓形，並錯開圓形的位置。

03

放進粗框裡

凝聚焦點又顯眼。

STREET
STYLE vol.8

おしゃれテク大辞典
全国SNAP 500

AKITO
守山 尊
日野 帯人
DD
TAKI
佐山 満
金森 将生

フェスに行こう2019
2本目の腕時計
オトコのヘアケア
ラクでおいしい深夜めし

STREET
SNAP

TAKARAMAGAZINE

03.放進粗框裡 + 32.白背景搭配去背照片

粗框周邊留白能夠
增添自然氣息。

用挖空的效果表現粗框與文字。

周邊沒有留白的粗框。

黑色線條衝擊力強烈，
能夠有效凝聚視線。

版面相當簡單，卻藉粗框的
用色成功吸引目光。

切割局部粗框的設計。

03.放進粗框裡 ＋ 16.律動帶狀色塊

＼ 放進粗框裡 ／

粗框不僅能夠收斂整體設計，還可使版面更加顯眼，常用於注意事項或禁止事項等設計。

04

由左起的 1/4 法則

只要掌握好分量
就沒問題！

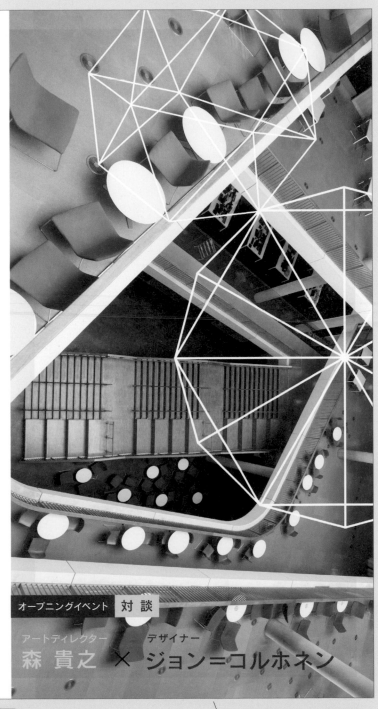

北欧 × 大阪

ART PROJECT

オープニングイベント | 対 談

アートディレクター
森 貴之 × デザイナー
ジョン＝コルホネン

04.由左起的1/4法則

└─將標題放在1/4處的設計。

將詳細資訊放在1/4處的設計。

搭配花紋稍微提升奢華感。

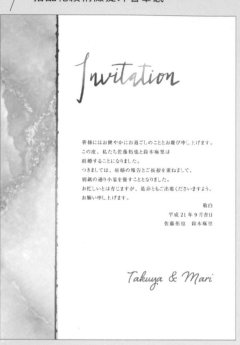

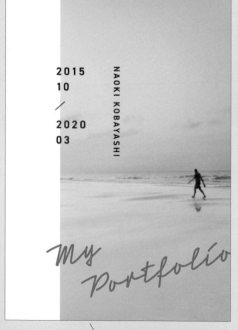

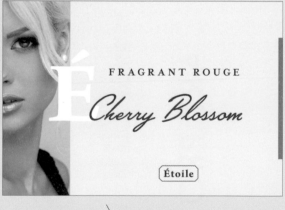

裁剪照片賦予其視覺衝擊力。

藉留白營造自然氣息。

將重點色配置在此處，同樣均衡良好。

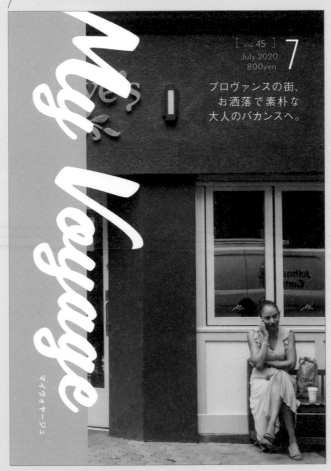

04.由左起的1/4法則 + 29.迷人的手寫體

由左起的1/4法則

縱向切割畫面時採取一比一的比例，會不好配置文字，其中一側太細時也會缺乏視覺衝擊效果。選用1/4的比例時，無論是照片或文字都能夠取得恰到好處的均衡度。

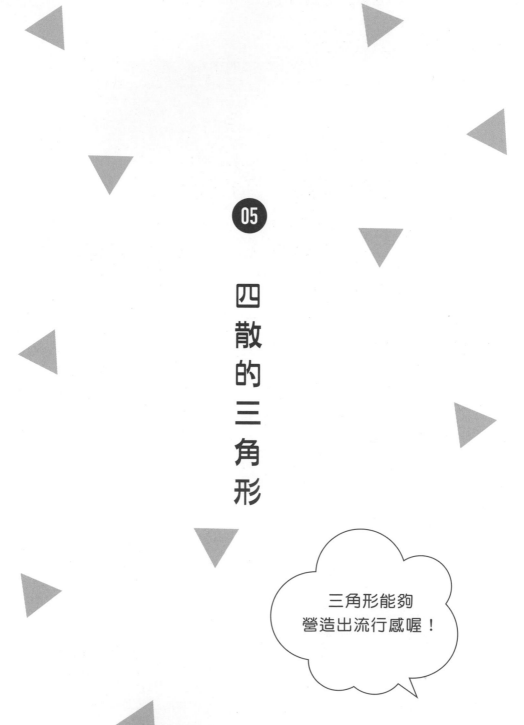

05

四散的三角形

三角形能夠
營造出流行感喔！

將文字配置在巨大的三角形中，就會非常吸睛。

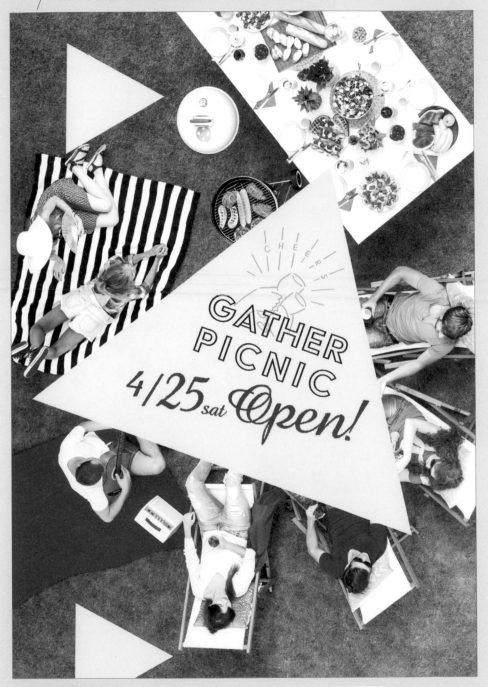

05.四散的三角形 ＋ 20.散發時尚感的中空字 ＋ 29.迷人的手寫體

三角形尺寸一致的排列法。

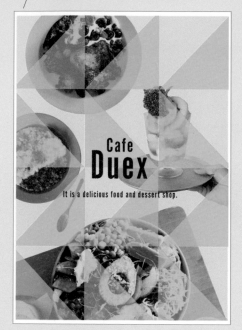

將照片裁剪成三角形。

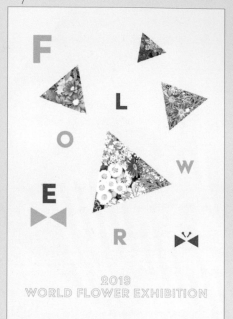

依照片調整三角形尺寸，
以營造出遠近感。

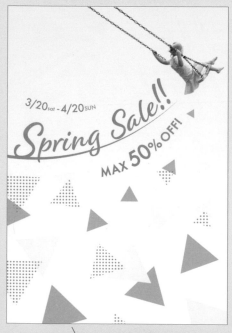

用雙色線條或色塊，
為三角形增添變化。

四散的三角框

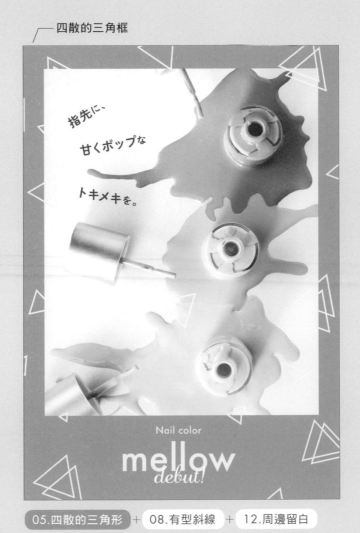

指先に、

甘くポップな

トキメキを。

Nail color

mellow
debut!

05.四散的三角形 ＋ 08.有型斜線 ＋ 12.周邊留白

╲ 四散的三角形 ╱

想為整體設計塑造出律動感！這時配置四散的三角形，能夠營造出比圓形或四邊形
更時髦的氣氛，另外也可以藉色塊與線條的調整，增添這類設計的變化。

06

線條區隔術

能夠確實表達重點
的線條！

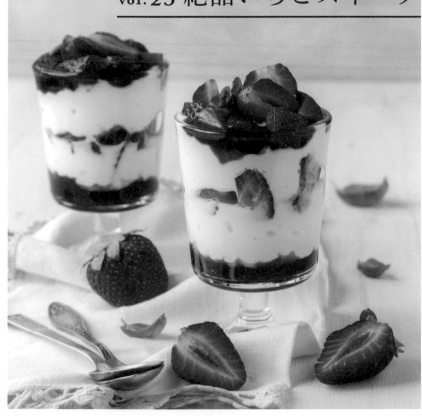

2020/4/17 | TAKE FREE

Sweets

暮らしにちょっぴりの甘い贅沢を

Journal

vol.23 絶品いちごスイーツ

06.線條區隔術 ＋ 12.周邊留白

└─ 每一行都有各自的底線。

斜線區隔。

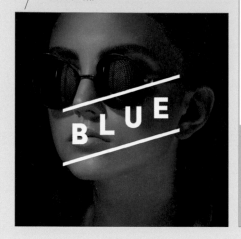

BLUE

直線區隔。

「好き」を仕事にする方法

佐藤秀治
SATO SHUJI

人生100年時代、
やりたいことをして
生きていく

累計
50万部
突破!

平和社

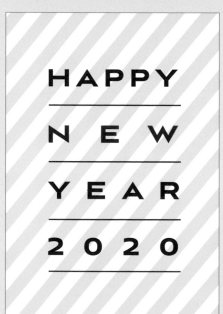

HAPPY

NEW

YEAR

2020

用等長且等間距的線條區隔。

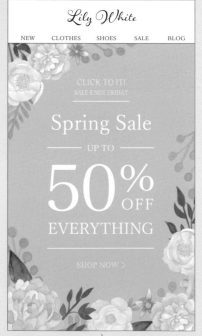

Lily White

NEW　CLOTHES　SHOES　SALE　BLOG

CLICK TO IT!
SALE ENDS FRIDAY

Spring Sale
UP TO

50%OFF

EVERYTHING

SHOP NOW >

隔開各要素。

┌── 貼緊邊端的線條，宛如被切斷般。

06.線條區隔術 ＋ 34.預留照片的留白 ＋ 38.塞滿畫面

＼ 線條區隔術 ／

想要強調文字時、想填滿文字處的空白時，用線條區隔就能夠凝聚設計要素，整體氛圍也會隨著色彩與線條粗細而異。

07

透明白色背景術

淡淡的
透明感—♡

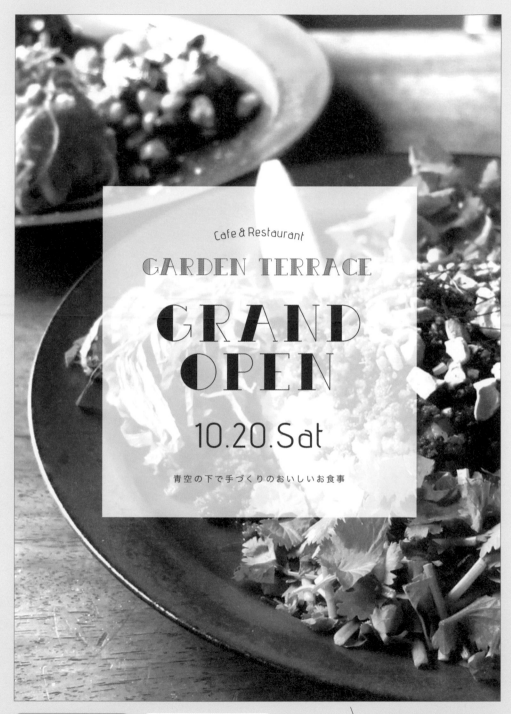

Cafe & Restaurant

GARDEN TERRACE

GRAND OPEN

10.20.Sat

青空の下で手づくりのおいしいお食事

07.透明白色背景術 ＋ 30.正方形配置在中央

配置透明的四邊形留白。

藉對角線區隔版面，其中
一部分使用透明留白。

鏤空文字效果，微微透出
背景紋路。

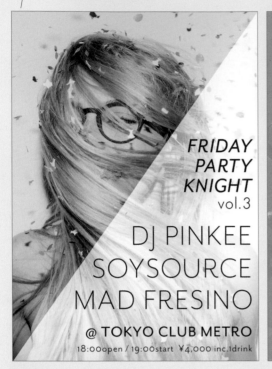

FRIDAY
PARTY
KNIGHT
vol.3

DJ PINKEE
SOYSOURCE
MAD FRESINO

@ TOKYO CLUB METRO
18:00open / 19:00start ￥4,000 inc.1drink

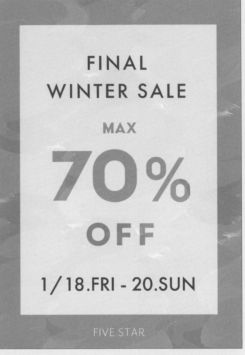

FINAL
WINTER SALE

MAX

70%

OFF

1/18.FRI - 20.SUN

FIVE STAR

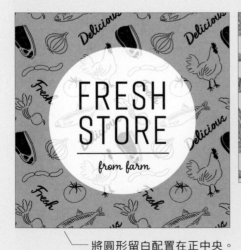

FRESH
STORE

from farm

BOTANICAL SHOP
LIFE WITH PLANTS

藉由不規則形狀來增添變化。

將圓形留白配置在正中央。

在透明留白處配置去背的照片。

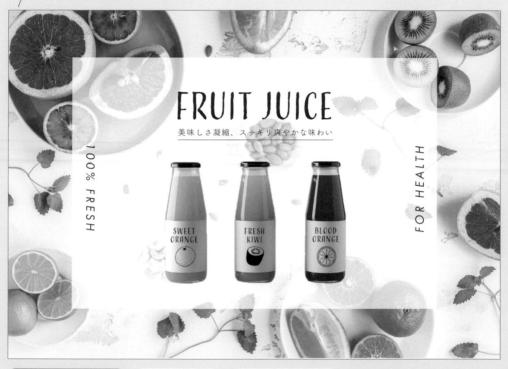

07.透明白色背景術 + 09.小字裝飾 + 25.可愛的手寫字

＼ 透明白色背景術 ／

想加以運用照片或背景又擔心模糊焦點時，就使用白色透明背景吧。相較於直接配置白色的不透明色塊，這種稍微透明的設計看起來更加自然時尚。

真俐落～

08

有型斜線

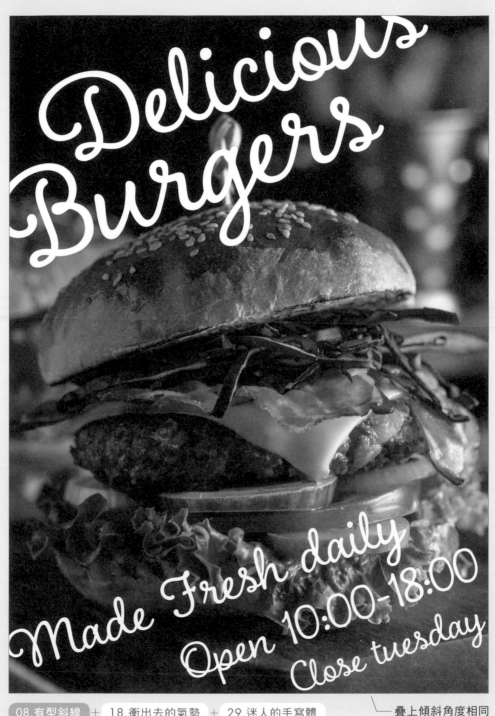

08.有型斜線 + 18.衝出去的氣勢 + 29.迷人的手寫體

疊上傾斜角度相同的文字。

以斜線區隔直書。

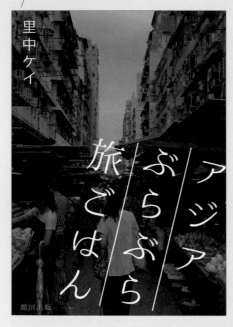

里中ケイ

アジアぶらぶら旅ごはん

蠟川出版

直接斜向配置文字。

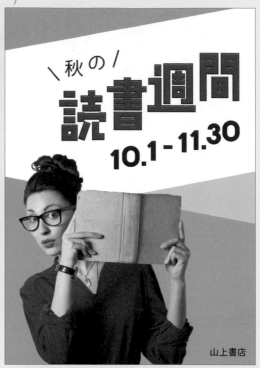

\秋の/
読書週間
10.1 - 11.30

山上書店

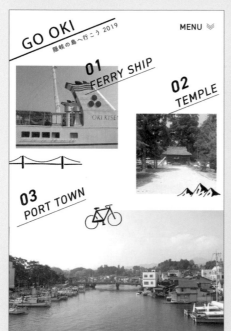

GO OKI
隠岐の島へ行こう 2019
MENU ≫

01 FERRY SHIP
OKI KISEN

02 TEMPLE

03 PORT TOWN

搭配裝飾性的傾斜文字。

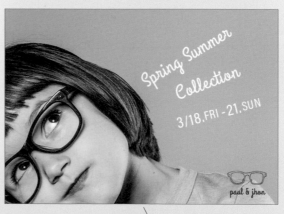

Spring Summer
Collection
3/18.FRI - 21.SUN

paul & jhon

配置傾斜角度不同的
傾斜文字。

── 在背景安排巨大的傾斜文字。

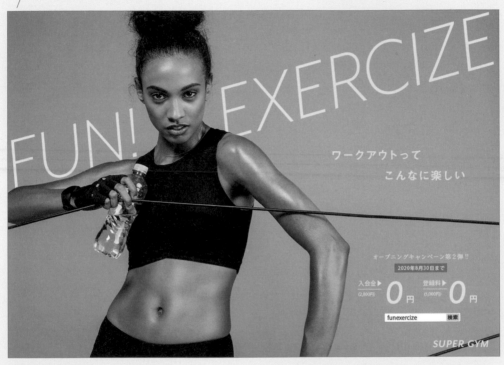

08.有型斜線 ＋ 34.預留照片的留白 ＋ 39.多張照片

＼ 有型斜線 ／

讓文字傾斜或是使用斜體字，就能夠在塑造出律動感之餘勾勒出時尚感，又能夠避免要素過於紛亂。選用細字時會散發出更高雅的設計感。

09

小字裝飾

文字本身的意思，
也有助於醞釀氛圍。

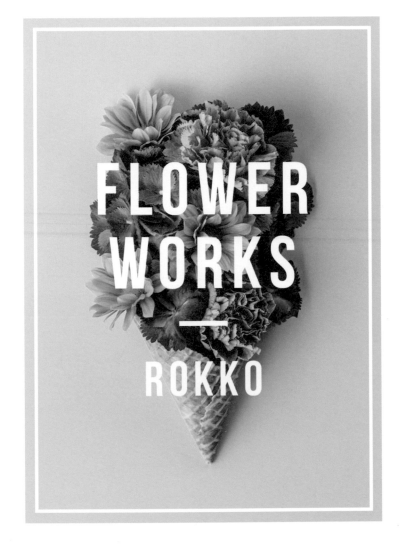

flower

arrangement

FLOWER
WORKS
—
ROKKO

arrangement

flower

09.小字裝飾 ＋ 12.周邊留白

└─ 在四邊配置小字。

└─ 將小字配置在左右兩側。

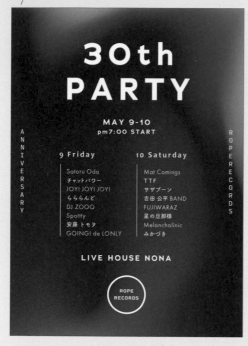

└─ 將小字配置在上下兩處。

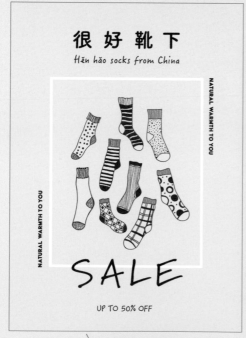

└─ 將小字配置在對角線上。

└─ 將小字配置在邊框內側。

——隨機配置。

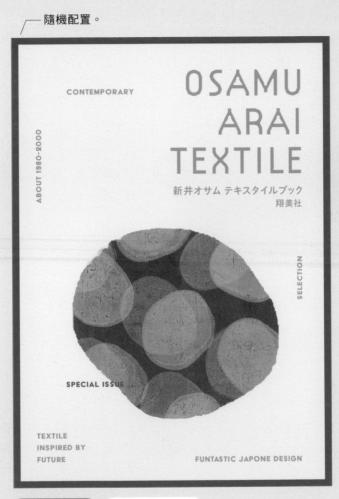

CONTEMPORARY

OSAMU
ARAI
TEXTILE

新井オサム テキスタイルブック
翔美社

ABOUT 1980-2000

SELECTION

SPECIAL ISSUE

TEXTILE
INSPIRED BY
FUTURE

FUNTASTIC JAPONE DESIGN

09.小字裝飾 ＋ 03.放進粗框裡

＼＼ 小字裝飾 ／／

將沒有特別意思的文字裝飾（有意義的文字也很常見），配置在版面四周，能夠營造出游刃有餘的氛圍。其中又以縱向配置在左右兩側最為常見。

10

以插圖為主軸

吸睛且效果佳！

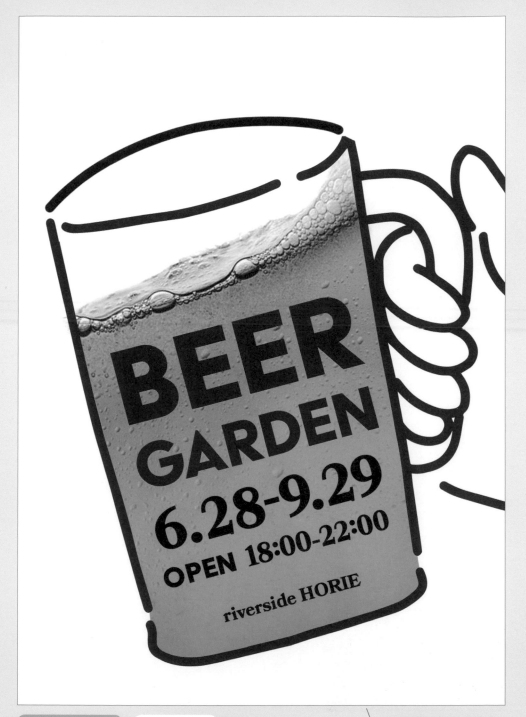

10.以插圖為主軸 + 08.有型斜線

將插圖收攏在邊框中。

依插圖裁剪照片。

讓標題與插圖合而為一。

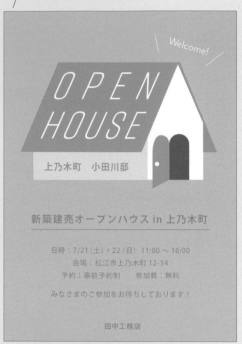

將局部照片替換成插圖。

將插圖擺在照片上。

—散布著插圖的設計。

10.以插圖為主軸 + 06.線條區隔術

＼ 以插圖為主軸 ／

以插圖為主軸的設計，整體氛圍取決於插圖風格（可愛、有型等），手繪的筆觸則可縮短與觀者間的距離。

11

優美的拱狀

百搭是一大魅力

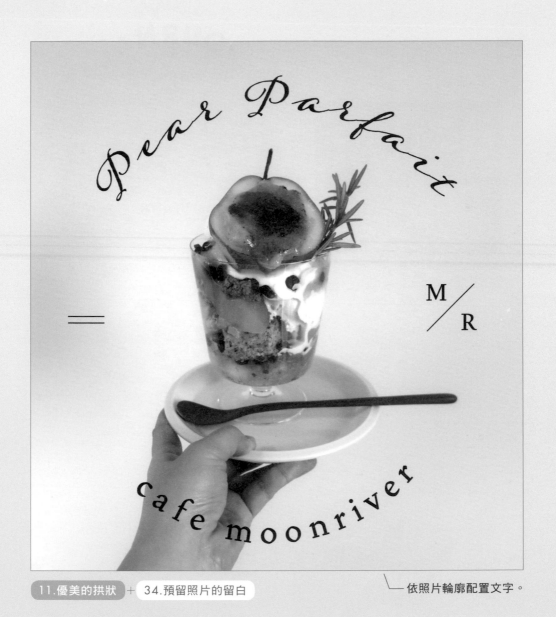

依照片輪廓配置文字。

將標題配置成拱狀。

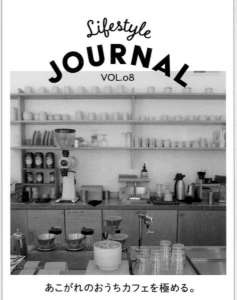

Lifestyle
JOURNAL
VOL.o8

あこがれのおうちカフェを極める。

住まいとくらし社

將主要文字與LOGO等
配置成拱狀。

COFFEE

SPECIALTY MADE

おひさま食堂
open 8:30 ～ 17:00

eat to live
not
live to eat

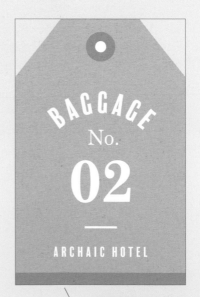

BAGGAGE

No.

02

ARCHAIC HOTEL

多方運用拱狀的設計。

僅將最上方的要素
配置成拱狀，形成
絕妙的搭配。

將拱狀要素安排在緞帶或色塊中。

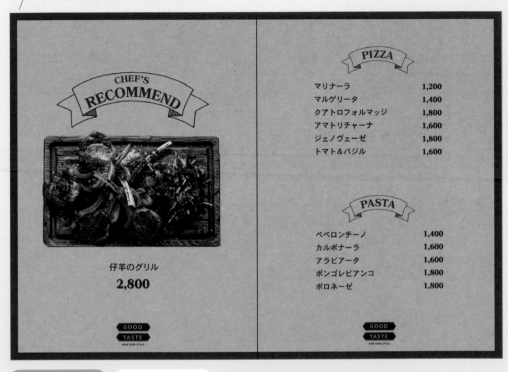

11.優美的拱狀 ＋ 03.放進粗框裡

＼ 優美的拱狀 ／

將文字配置成拱狀能夠營造出裝飾性，看起來也會有點像LOGO。除了大標可以用拱狀文字搭配緞帶裝飾外，用在小標同樣很引人注目。

12

周邊留白

最終還是要留白。

NO 07

暮らしを少し豊かにする
ライフスタイルマガジン

ROOM
LIFE STYLE MAGAZIN

WHITE×GREEN

プチグリーンで
おしゃれなカフェ風インテリアに

12.周邊留白 + 13.拉開字元間距 白色的留白會醞釀出乾淨＆高雅。

帶有紋路感的留白。

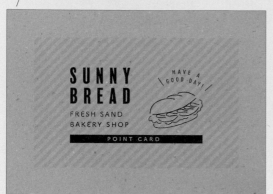

藉有色彩的留白,稍微提升
視覺衝擊力。

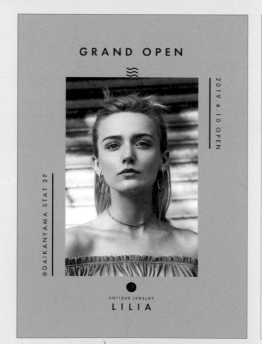

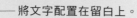

將文字配置在留白上。

變形＆不均等的留白。

設計出稍微複雜的留白。

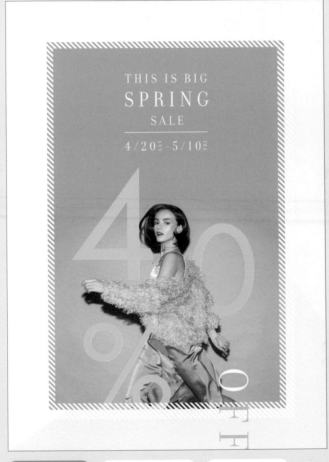

12.周邊留白 ＋ 06.線條區隔術 ＋ 37.躍動文字

╲ 周邊留白 ╱

盡情保留寬敞的留白，能夠表現出大人成熟的態度，醞釀出簡潔與高級感。再搭配白色或輕盈的色彩，就能大幅提升潮流時尚感！

13

拉開字元間距

想營造出隨興時尚氣息時⋯⋯

S A N D A
A K A R I
L I V E
写　　真　　展

2 0 1 9 . 8 . 1 0 - 1 5
K A M I J I M A G A L L E R Y

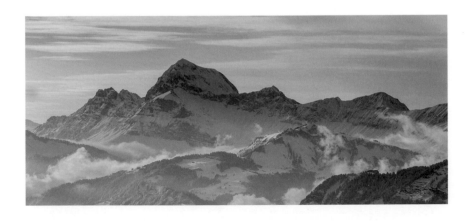

13.拉開字元間距 ＋ 06.線條區隔術

└── 行距相同的排列法。

用加粗的黑體標示
商品名稱的標籤。

SOAP
ROSE & LAVENDER

將文字配置在帶狀色塊中。

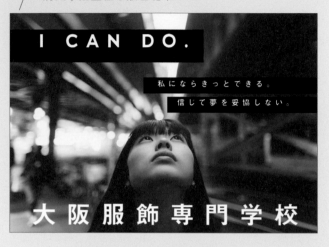

I CAN DO.

私にならきっとできる。

信して夢を妥協しない。

大阪服飾専門学校

BAKE
EVERYDAY

Bread

無論何種字體，都能夠
塑造出時髦氣息。

あの日に
帰ろう

山陰列車で行く鳥取

也可以用在直書上與留白
較寬的設計相得益彰。

同時運用在直書與橫書的設計。

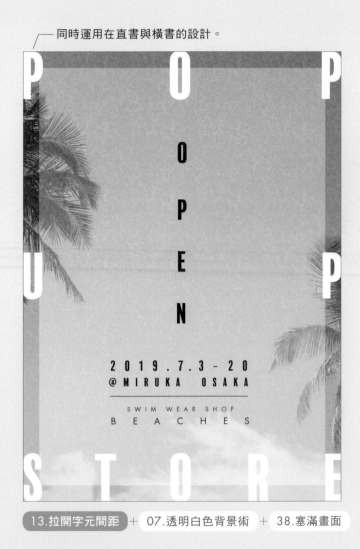

13.拉開字元間距 + 07.透明白色背景術 + 38.塞滿畫面

╲ 拉開字元間距 ╱

拉開字元間距增加留白，能夠塑造出自然時尚氣息，搭配簡約的排版或大幅運用空間的設計，會勾勒出有型的氛圍。

14

藉極粗線整合視線

一條就夠！

14 藉極粗線整合視線 + 10.以插圖為主軸 + 29.迷人的手寫體

在標題下方
放置粗線。

選用白色效果也很好。

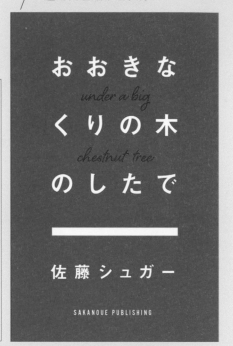

おおきな
under a big
くりの木
chestnut tree
のしたで

佐藤シュガー

SAKANOUE PUBLISHING

藉線條區隔資訊。

STYLIST
NAOKO
HASEBE

長谷部　菜穂子

TEL 090-1234-5678
MAIL contact@hase.jp

Instagram / Twitter
@hase_bee

WEDDING
INVITATION

TAKUMA&
MAYU

SHARING OUR JOY WITH EVERYONE
WISHING HAPPINESS FOR ALL

極粗線與粗字體很搭。

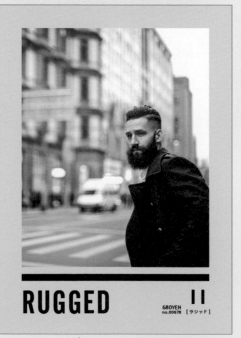

RUGGED

680YEN
no.00678 【ラジッド】

II

也可以配置在照片下方。

以極粗線凝聚去背照片。

14 藉極粗線整合視線 + 13.拉開字元間距 + 32.白背景搭配去背照片

＼ 藉極粗線整合視線 ／

在文字或照片下方配置極粗線，能夠打造出視覺焦點，凝聚整體要素。選用黑色線條時若對比度過強的話，可改用其他顏色，效果同樣會很好。

15

用線框起來

對喔，只要這樣就好了……

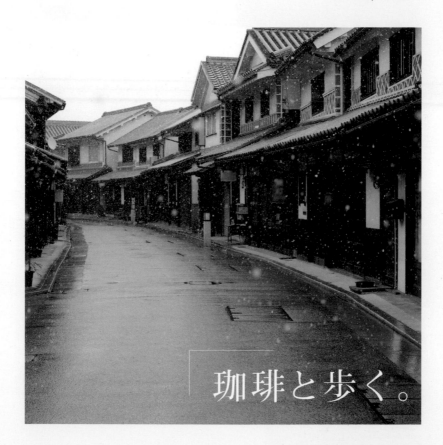

SANPO

THIS IS OKAYAMA

12
DECEMBER
vol.120/no.1553

珈琲と歩く。

TAKE FREE

15.用線框起來 ＋ 12.周邊留白

└─ 框起標題讓人一眼看見重點。

框起的文字分布在各處。

將框起處打造成視覺焦點。

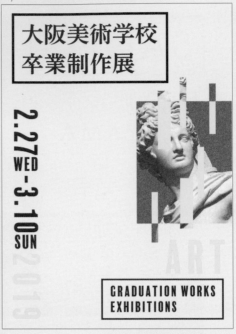

將框起文字配置在正中央。

框起所有文字。

框起局部文字，打造視覺焦點。

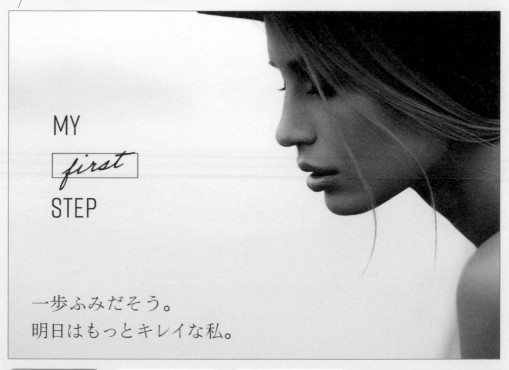

MY

first

STEP

一歩ふみだそう。
明日はもっとキレイな私。

15.用線框起來 ＋ 25.可愛的手寫字 ＋ 34.預留照片的留白

＼ 用線框起來 ／

用線框起文字不僅能夠有效提升易讀性＆顯眼程度，還能夠為設計打造視覺焦點，
讓整個畫面看起來更顯眼。大量運用則可帶來裝飾效果。

16

律動帶狀色塊

就算缺乏韻律感

也

設計得出來！

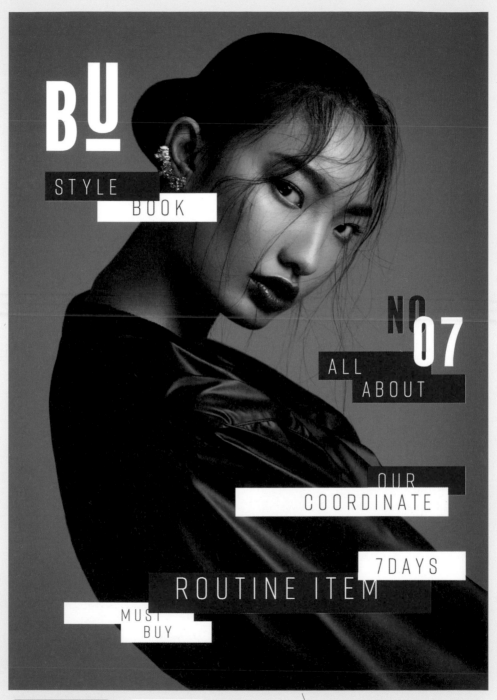

B U

STYLE

BOOK

NO 07

ALL

ABOUT

OUR

COORDINATE

7DAYS

ROUTINE ITEM

MUST

BUY

16.律動帶狀色塊 + 40.若隱若現

大量使用互相交疊的帶狀色塊，
能夠賦予畫面律動感。

刻意配置在文字上。

隨機配置的帶狀色塊。

散布在照片上，讓文字更好辨識。

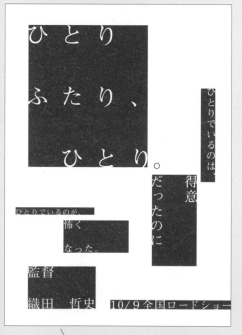

加粗後能營造出截然不同的氛圍。

井然有序的排列法，同樣看起來很時尚。

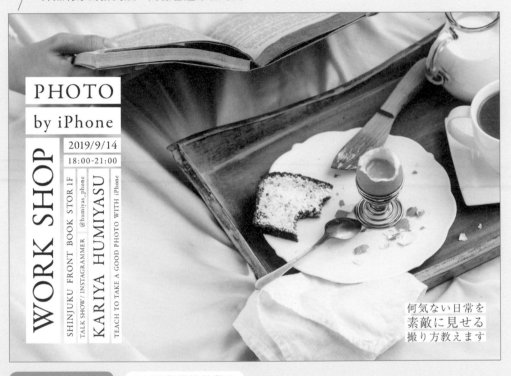

16.律動帶狀色塊 ＋ 34.預留照片的留白

＼律動帶狀色塊／

將帶狀色塊配置在文字背景處，會與文字共同形成長方形的視覺焦點。井然有序能
營造出端正氣息，亂中有序則能勾勒出律動感，為設計增添變化。

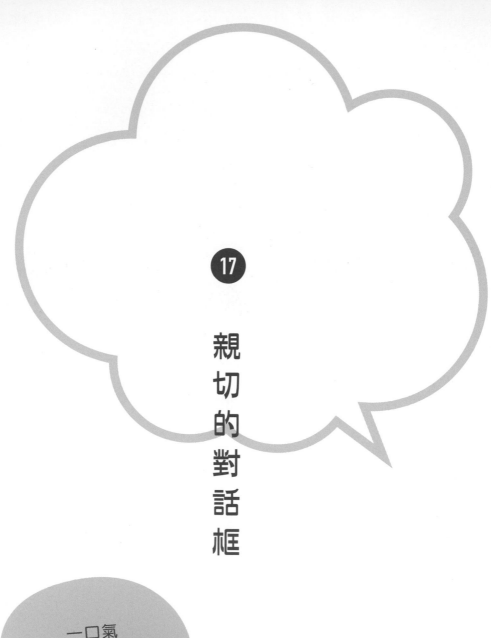

17

親切的對話框

一口氣
縮短距離♪

なんで夏は
昼が長いの?

きみの中の
なんで?
をひきだす。

なんで
分数は
割り算?

なんで
都を移したの?

先生といっしょに答えを探そう

佐々木塾

17.親切的對話框 + 06.線條區隔術

將口語化的文字擺在對話框
會更好閱讀。

將手繪對話框當成裝飾。

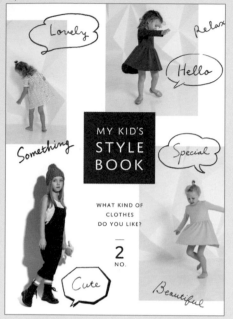

用對話框裁剪照片的設計。

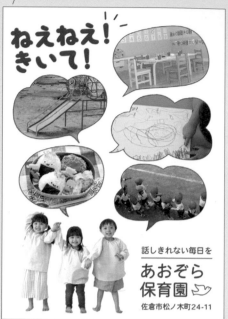

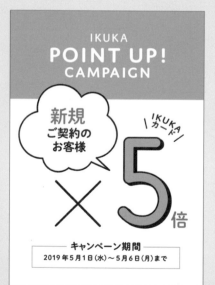

運用在關鍵地方，
能夠更加醒目。

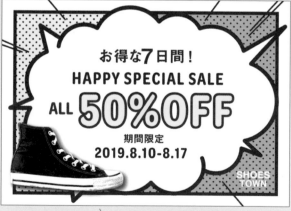

藉漫畫風表現手法營造流行感。

用對話框表現大量資訊。

ワクワク
ドキドキ

近所には
何がある？

大学生って
どんな感じ

ランチは
何を
食べてるの？

キャンパスの
雰囲気は？

サークル活動に
興味がある

先輩に
いろいろ
聞いてみたい！

Open
Campus

服 飾 女 子 短 期 大 学

17.親切的對話框 + 19.在背景擺上長形色塊 + 34.預留照片的留白

＼ 親切的對話框 ／

遇到讀起來麻煩的文字時，運用漫畫中常見的對話框，看起來就好讀多了。此外也有助於增加吸睛度，拉近與觀者之間的距離。

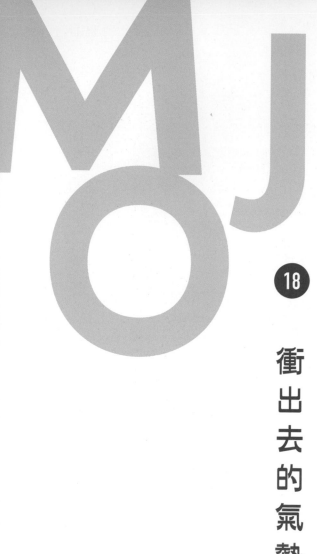

MJ'O'

18

衝出去的氣勢

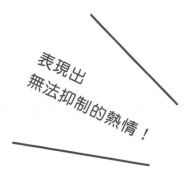

表現出
無法抑制的熱情！

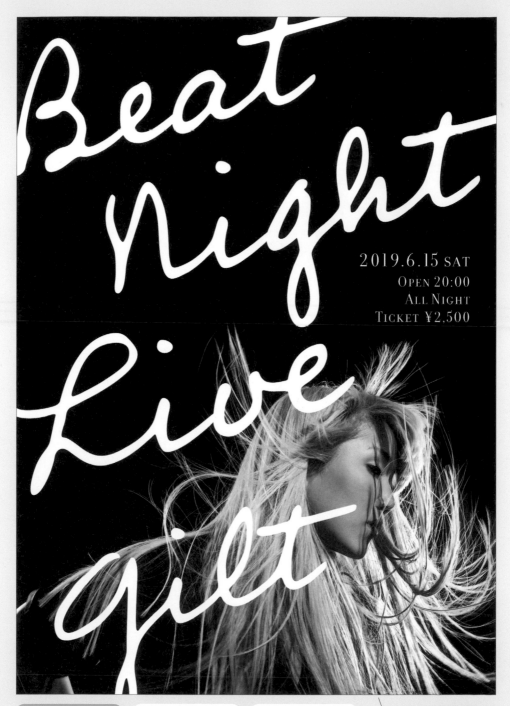

Beat Night Live gilt

2019.6.15 SAT
Open 20:00
All Night
Ticket ¥2,500

18.衝出去的氣勢 + 24.只需黑白照片 + 29.迷人的手寫體

佔滿整個畫面的文字，極富衝擊力！

除了衝出邊框外，配色上
也下足工夫。

衝出畫面的文字令人印象深刻，
同時藉字體營造纖細形象。

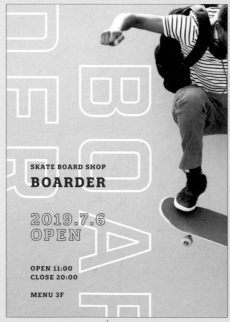

文字超出了背景。

用衝出畫面的要素與
效果線加強氣勢。

衝出畫面的插圖，營造出視覺衝擊效果。

18.衝出去的氣勢 ＋ 10.以插圖為主軸

╲ 衝出去的氣勢 ╱

這種設計法基本上就是放大重要資訊，但是有時也會透過用色與配置，使其融入背景。這邊的關鍵在於讓什麼要素衝出畫面，例如：文字、插圖、效果線等。

19

在背景擺上長形色塊

能夠解決各種困擾。

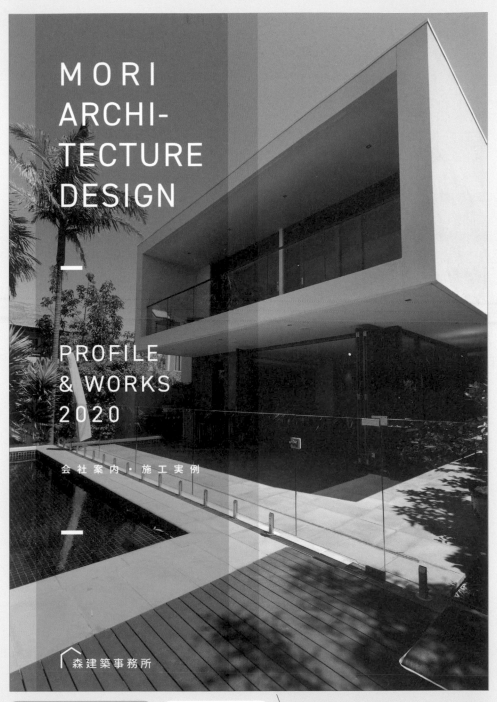

MORI
ARCHI-
TECTURE
DESIGN

—

PROFILE
& WORKS
2020

会 社 案 内・施 工 実 例

—

森建築事務所

19.在背景擺上長形色塊 ＋ 24.只需黑白照片 ── 藉有色的透明長形色塊，為黑白照片
增色，也能維持版面俐落感。

疊上多個長形色塊，
打造視覺焦點。

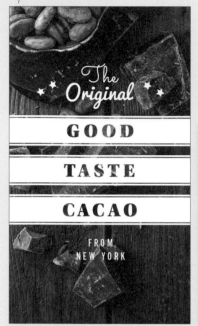

運用裝飾性長形色塊的設計。

波浪狀的透明長條色塊，
賦予其可愛的氣息。

用深色長形色塊營造冷冽氛圍。

將照片模糊化的長形色塊，使畫面更吸引人注意。

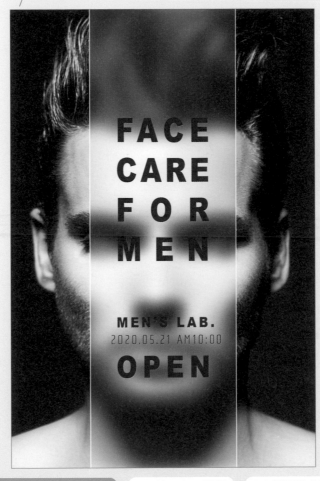

19.在背景擺上長形色塊 ＋ 13.拉開字元間距 ＋ 24.只需黑白照片

＼ 在背景擺上長形色塊 ／

設計時最容易遇見的困擾，是文字的辨識度不夠。這時只要針對長方形色塊的色彩與質感多花點巧思，就能夠打造出設計的核心並提升可讀性，簡直就是一石二鳥。

MOJI

20

散發時尚感的中空字

MOJI

輕鬆提升質感！

EXHIBITION OF
SALAR DE
UYUNI by sponsorded by
Amaszonas Co.

PHOTOGRAPH
BY MIKIO KAN
2019.6.18-7.2
PPP GALLERY

AM11:00 - PM6:00

20.散發時尚感的中空字 + 34.預留照片的留白

佔滿整個畫面也不會
造成壓迫感。

用在標題營造出輕快氛圍。

用在裝飾性文字，也不會
使畫面亂糟糟。

就算放大中空文字的尺寸，能夠在
提升裝飾性之餘避免干擾標題。

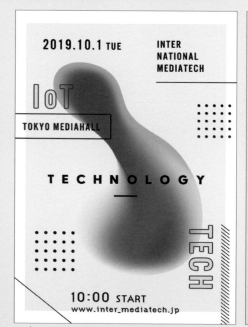

也可以疊在有色文字上。

就連長長的標語也能完美融入背景，打造出自然氣息。

20.散發時尚感的中空字 ＋ 19.在背景擺上長形色塊

＼ 散發時尚感的中空字 ／

中空文字會露出背景，不僅不會造成壓迫感，還能夠營造出輕快的氛圍。用在沒特別意思的文字上打造裝飾效果時，則會散發出自然的空氣感。

21

用斜線切斷

爽快俐落！

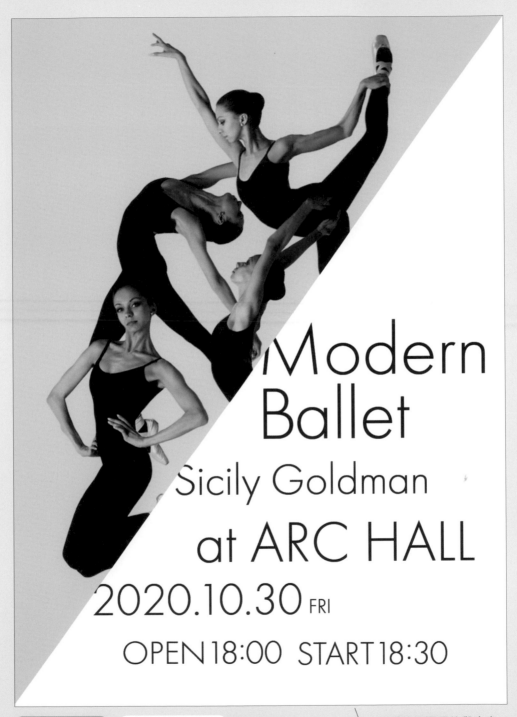

Modern
Ballet

Sicily Goldman

at ARC HALL

2020.10.30 FRI

OPEN 18:00 START 18:30

21.用斜線切斷 + 24.只需黑白照片　　　　　　└─用斜線區隔照片與文字。

用斜線區隔顏色。

用斜線包夾照片。

用斜線切斷文字局部。

用斜線切開照片再合成。

用斜線切開文字後並排。

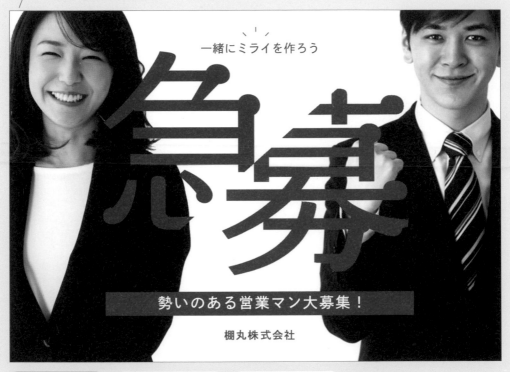

21.用斜線切斷 ＋ 18.衝出去的氣勢 ＋ 24.只需黑白照片

＼ 用斜線切斷 ／

俐落斜切的視覺效果，能夠形塑出帥氣的形象。將此效果大幅配置在畫面，就能夠打造出有型且令人印象深刻的設計！

22

框格看起來很厲害

看起來
一絲不苟

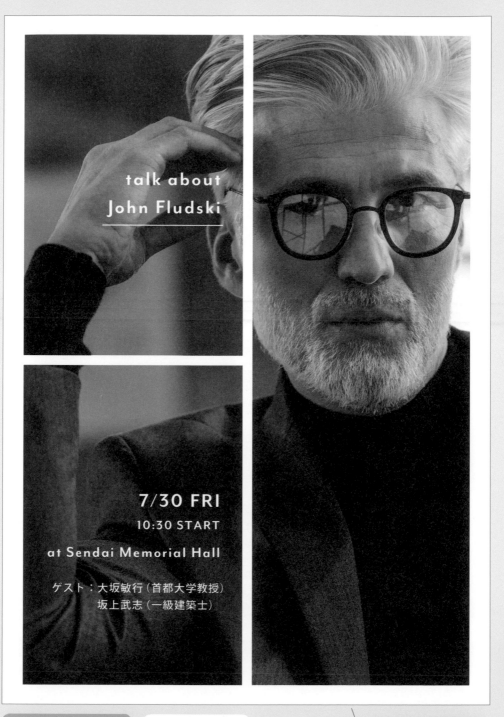

talk about
John Fludski

7/30 FRI
10:30 START

at Sendai Memorial Hall

ゲスト：大坂敏行（首都大学教授）
坂上武志（一級建築士）

22.框格看起來很厲害 ＋ 24.只需黑白照片　　　　　　　放大照片後簡單區隔。

將尺寸隨機配置的照片，
安排在框格中。

用橫跨多個框格的照片組成。

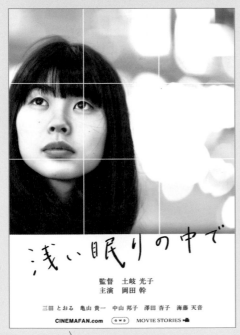

用多個框格切割一張照片。

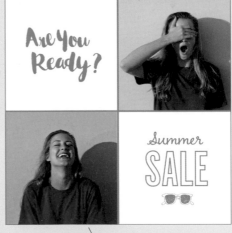

用有色線條切割框格，
營造出視覺焦點。

┌─ 用正方形框格排列得猶如相簿。

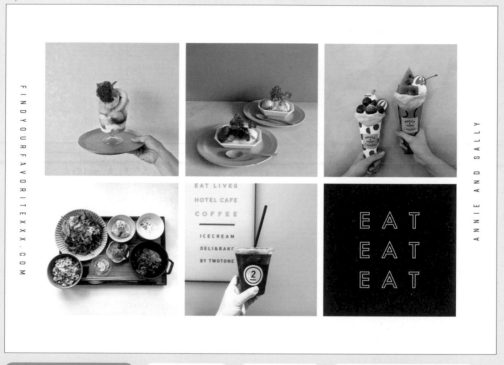

22.框格看起來很厲害 ＋ 09.小字裝飾 ＋ 12.周邊留白 ＋ 20.散發時尚感的中空字

＼ 框格看起來很厲害 ／

用直線區隔出四邊形後，排列出巧妙的韻律感，並隱約散發出一絲不苟的氣息。各框格所含要素均異，或是均切割自同一張照片都無妨。

23

傷腦筋時就用線條

我是說真的，這個很常用。

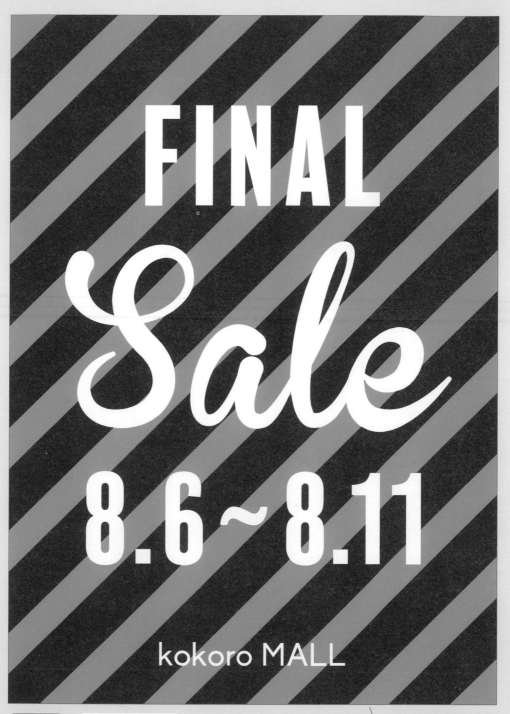

用細緻線條填滿照片周邊的留白。

summer vacation

annie & sally

線條顏色愈深、形狀愈粗就愈顯眼。

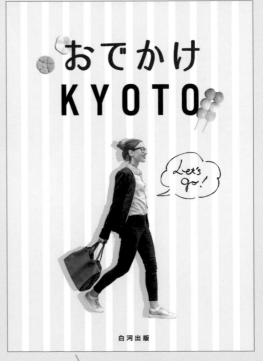

10%
OFF

discount ticket

たのしく
はみがき

5/16 15:00~

正しく歯磨きできているか、磨くときのコツなど
歯科医の指導のもと楽しく学びましょう

こどもふれあいセンター

將線條當成版面的一部分。

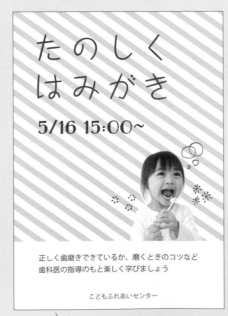

おでかけ
KYOTO

Let's go!

白河出版

可以用的線條角度五花八門。

局部線條與照片重疊。

23.線條 ＋ 40.若隱若現

＼ 傷腦筋時就用線條 ／

想要增加畫面吸睛度，或是嫌畫面太單調時，就藉由線條增加華麗感吧！直接將文字擺在線條上面時，加深亮度的對比就很好閱讀。

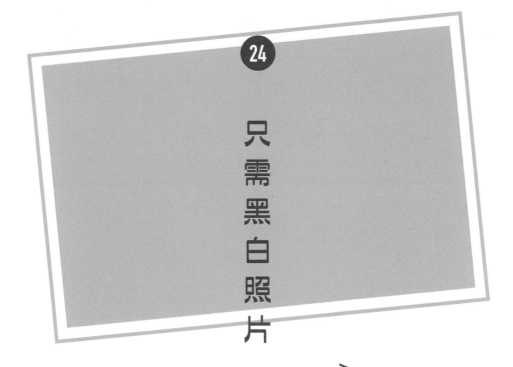

24 只需黑白照片

光是這樣
就令人印象深刻！

at
the
station

Jane
Blue

AOR

24.只需黑白照片 + 25.可愛的手寫字 + 32.白背景搭配去背照片

大膽配置去背
照片的設計。

以黑白照片為背景。

僅局部上色。

黑白照片看起來更有氣氛。

搭配具設計感的裁剪。

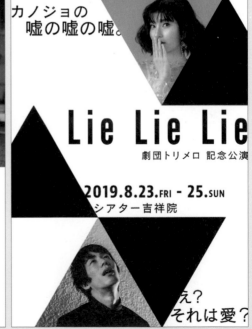

— 成為視覺焦點的有色圖案。

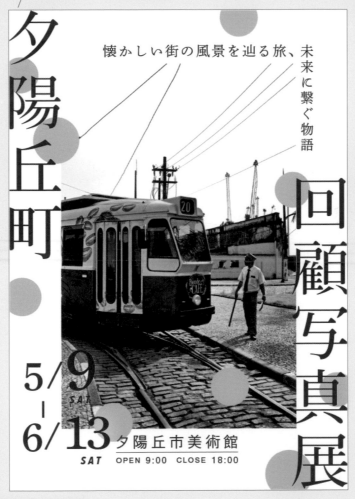

夕陽丘町

懷かしい街の風景を辿る旅、未来に繋ぐ物語

回顧写真展

5/9 SAT — 6/13 SAT

夕陽丘市美術館
OPEN 9:00 CLOSE 18:00

24.只需黑白照片 + 12.周邊留白 + 35.放上圓點吧 + 38.塞滿畫面

＼ 只需黑白照片 ／

光是將照片調成黑白就很有氣氛，若黑白照片使畫面過於寂寥時，就加上妝點用的
顏色打造視覺焦點，但是色彩數量不要太多，才能讓畫面有恰到好處的統整感。

25

可愛的手寫字

也可以用手寫風字體！

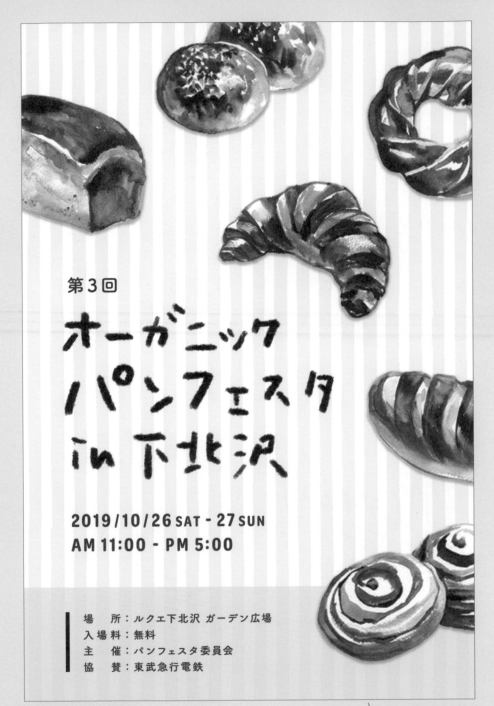

第3回

オーガニック
パンフェスタ
in 下北沢

2019/10/26 SAT - 27 SUN
AM 11:00 - PM 5:00

場　所：ルクエ下北沢 ガーデン広場
入場料：無料
主　催：パンフェスタ委員会
協　賛：東武急行電鉄

25.可愛的手寫字 ＋ 10.以插圖為主軸 ＋ 23.線條

藉鉛筆效果提升
可愛程度。

運用水彩特有的柔和視覺效果。

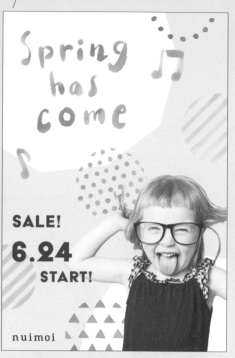

加粗圓潤的字體，營造出奇幻感。

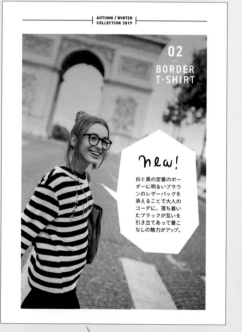

與插圖合而為一的排版。

藉手寫字引人注目。

─ 將鋼筆筆觸的直書文字，配置得令人印象深刻。

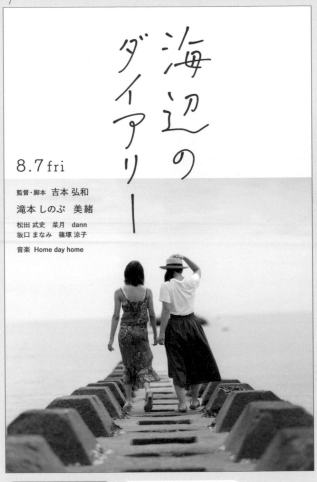

25.可愛的手寫字 ＋ 34.預留照片的留白

＼ 可愛的手寫字 ／

圓潤的文字可愛又親切，佔據大範圍的隨興筆跡則能營造出游刃有餘的成熟感。將手寫文字特有的氛圍，當成設計的調味料，能夠拉近與觀者間的距離。

26

打造成 LOGO 風

訣竅是
低調的裝飾！

拱狀文字與橫線裝飾，共同交織出LOGO感。

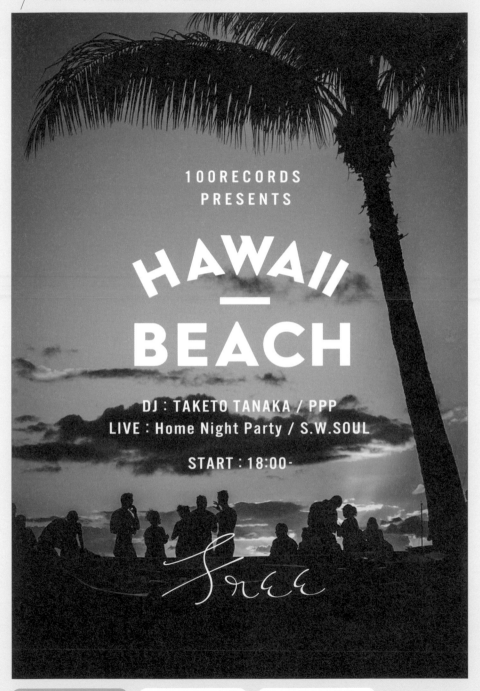

用邊框圍起來。

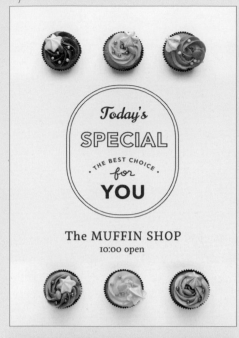

充滿童趣的繽紛色彩！

藉裝飾線為文字周邊
增添奢華感。

將裝飾圖案擺在兩側。

搭配緞帶圖案，看起來就很像LOGO。

26.打造成LOGO風 + 10.以插圖為主軸 + 12.周邊留白

\ 打造成LOGO風 /

調整文字的形狀後加點裝飾，看起來就很像LOGO，很適合用在想讓標題更醒目時，
或是文字資訊較少想填補空白時。

27

彌補空白的邊框

總之放個邊框看看吧 ♪

27.彌補空白的邊框 + 12.周邊留白 + 20.散發時尚感的中空字

活用留白的
邊框。

極富分量感的畫框型邊框。

藉水彩插圖邊框，
營造出自然氣息。

藉連續圖案打造熱鬧氛圍。

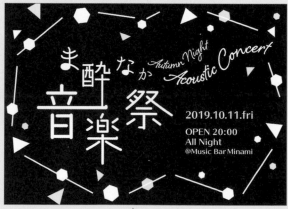

藉幾何圖形組成的邊框，
勾勒出流行感。

樸素的線條裝飾邊框，看似奢華卻不會干擾照片。

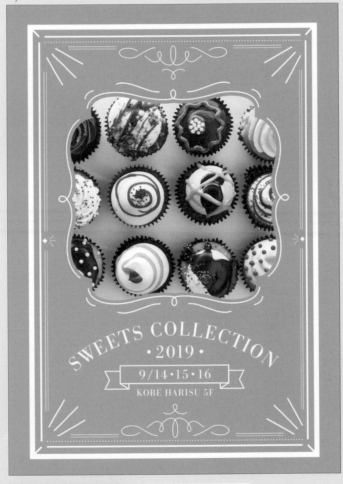

27.彌補空白的邊框 ＋ 26.打造成LOGO風

＼＼ 彌補空白的邊框 ／／

使用富裝飾性的邊框後，整體設計就幾近完成！再來只要快速擺上文字與照片即可，這裡的一大關鍵是要選擇符合主題的邊框。

28

高雅的漸層

輕易營造出流行氛圍！

ART FESTIVAL

アートフェスティバル
2019 年 3 月 15 日［金］－17［日］
國保国際フォーラム ホールA

[15 日]12:00-20:00
[16 日]10:00-20:00
[17 日]10:00-17:00
[1日]-2,000円[2～3日]-3,500円

KACF
KANSAI ART CREATION FESTIVAL

28.高雅的漸層 ＋ 13.拉開字元間距　　　　　　　　　　中間有圓形挖空處的鮮豔漸層。

並排的條狀漸層。

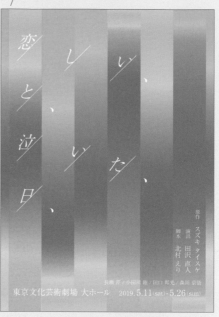

單純將略為複雜的漸層配置在背景。

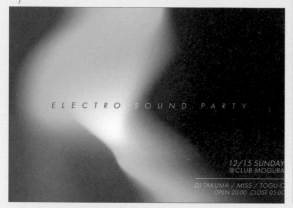

ELECTRO SOUND PARTY

12/15 SUNDAY
@CLUB MOGURA

DJ TAKUMA / MISS / TOGU-C
OPEN 20:00 CLOSE 05:00

恋と、泣いた日、しい、い、た、

原作 スズキ タイスケ
演出 田沢 直人
脚本 北村 えり

長嶋 昇／小田桐 珠／田口 邦光／森原 京路

東京文化芸術劇場 大ホール　2019.5.11(sat)-5.26(sun)

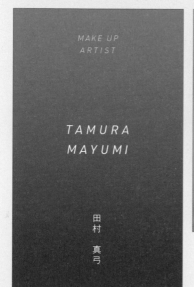

MAKE UP
ARTIST

TAMURA
MAYUMI

田村　真弓

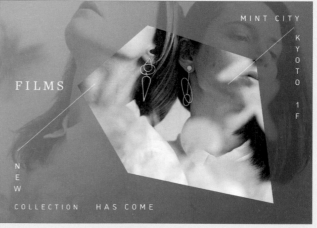

MINT CITY
KYOTO 1F

FILMS

NEW

COLLECTION　HAS COME

也可以裁剪照片等。

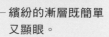

繽紛的漸層既簡單
又顯眼。

以震動的漸層文字為背景。

28.高雅的漸層 ＋ 09.小字裝飾 ＋ 13.拉開字元間距 ＋ 33.四散的文字

＼ 高雅的漸層 ／

用80年代氣息搭配漸層特有的高雅時尚感，或許正合現代年輕人的胃口。運用糖果色的漸層也很受歡迎。

29

迷人的手寫體

形狀很可愛對吧！

Script Fonts are Decorative

2019.4.21^{sun} **- 5.6**^{mon}

ギャラリースペースHOSOMI
東京都港区細見5丁目-3
www.hosomi_gallery.com

Elick Johansen

" this is me "

exhibition

1994 — 2018

29.迷人的手寫體 + 12.周邊留白

手寫風字體可以用來表現資訊，
也可以用來裝飾。

手寫字稍微突出邊框更加吸睛。

疊上黑體字。

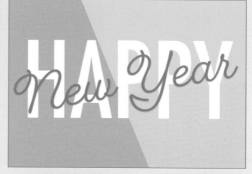

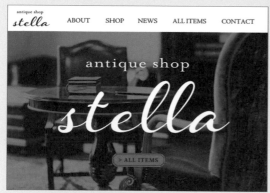

光是擺在照片上就能夠
營造出氣氛。

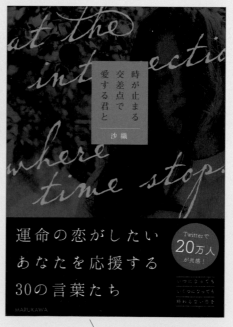

用日文標題的英譯等
當成裝飾。

照片與文字交纏的設計。

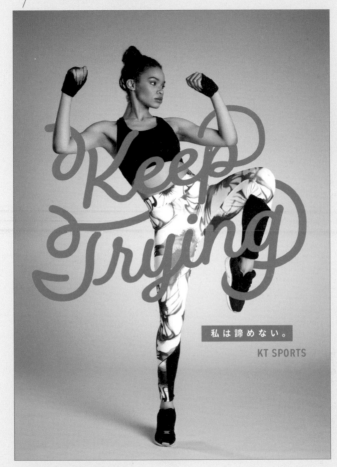

私 は 諦 め な い 。

KT SPORTS

29.迷人的手寫體 ＋ 34.預留照片的留白

╲ 迷人的手寫體 ╱

手寫體的存在感強烈，適合用在標題等想強調的資訊，但是用在沒有特別重要的字句時，也可以達到裝飾的效果增加氣氛。

30

正方形配置在中央

直接擺在正中央！

The sound of the beginning

SAYURI HASHIMOTO
EXHIBITION

ABC GALLALY
2020.5/7-5/21
OPEN 11:00-18:00

30.正方形配置在中央 + 12.周邊留白

└─ 將正方形的照片擺在
版面正中央。

藉中央的正方形凝聚多張照片。

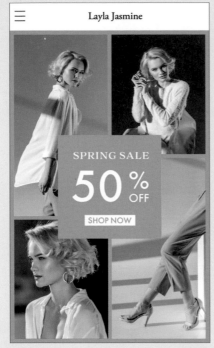

以插圖妝點正方形。

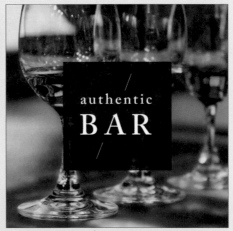

使用半透明的正方形
以活用背景。

僅邊框的正方形，能夠醞釀出輕盈視覺效果。

藉粗框正方形將視線凝聚在此。

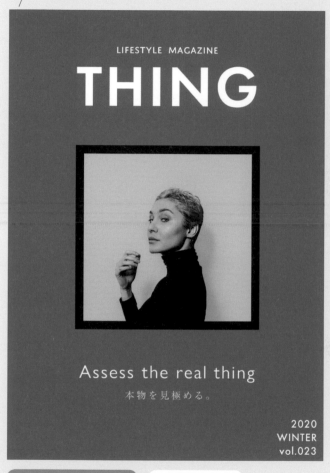

LIFESTYLE MAGAZINE

THING

Assess the real thing

本物を見極める。

2020
WINTER
vol.023

30.正方形配置在中央 + 03.放進粗框裡

＼ 正方形配置在中央 ／

正方形給人安定感，配置在版面中央有助於取得版面平衡，周邊保有較寬的留白，
看起來會更簡潔。

31

軟綿綿搭配挖空效果

總覺得
很可愛的形狀！

將插圖裁剪成軟綿綿的形狀，活用大範圍的留白。

どうぶつたちの
おいけ

さく・え　たちばなけいこ

あかさたな出版

31.軟綿綿搭配挖空效果 ＋ 10.以插圖為主軸 ＋ 12.周邊留白

多張裁剪成軟綿綿形狀的照片，
有助於連結「有機」的形象。

在背景中挖出巨大的軟綿綿形狀，
再放入照片。

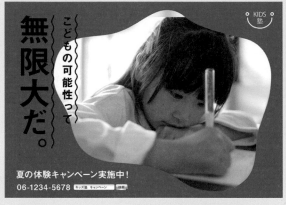

猶如白雲的軟綿綿形狀。

將標題放在軟綿綿型狀中。

讓多個軟綿綿圖形互相交疊。

31.軟綿綿搭配挖空效果 ＋ 25.可愛的手寫字

╲ 軟綿綿搭配挖空效果 ╱

這種不規則的曲線，比直線或圓形更加柔和，有時也能用來增添幽默氣息。單純將
照片裁剪成軟綿綿的形狀，就能夠塑造出極佳的氣氛。

32

白背景搭配去背照片

眾多設計中
最一目了然的方式！

Recommend
ITEM

| ONE PIECE |

一枚で決まる主役級ワンピース

シンプルで洗練されたワンピースにエッジの効いた小物でアクセントを

活用留白以襯托照片。

在留白處配置插圖與手寫字體。

搭配照片與插圖的設計。

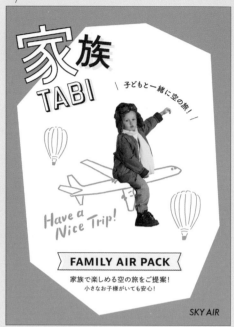

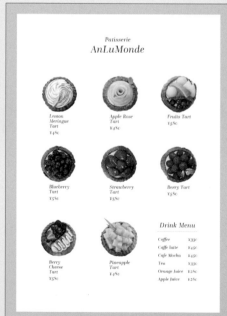

用較多的留白搭配整齊排列的設計。

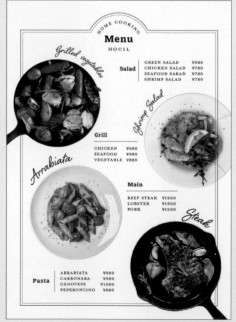

交錯配置照片。

配置大量去背照片的設計。

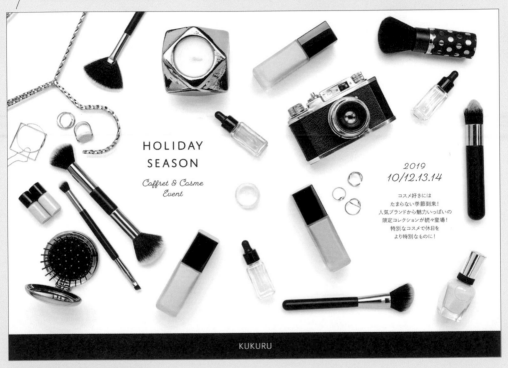

32.白背景搭配去背照片 + **19.在背景擺上長形色塊**

＼ 白背景搭配去背照片 ／

白色背景少了多餘的資訊，整個畫面看起來更加清爽簡單。因此可以藉畫面的留白營造出優雅氣息，也可以配置插圖等元素加以裝飾。

M

J

O

I

J

33

四散的文字

這幾年風評很好的
設計法！

J

M

M

I

O

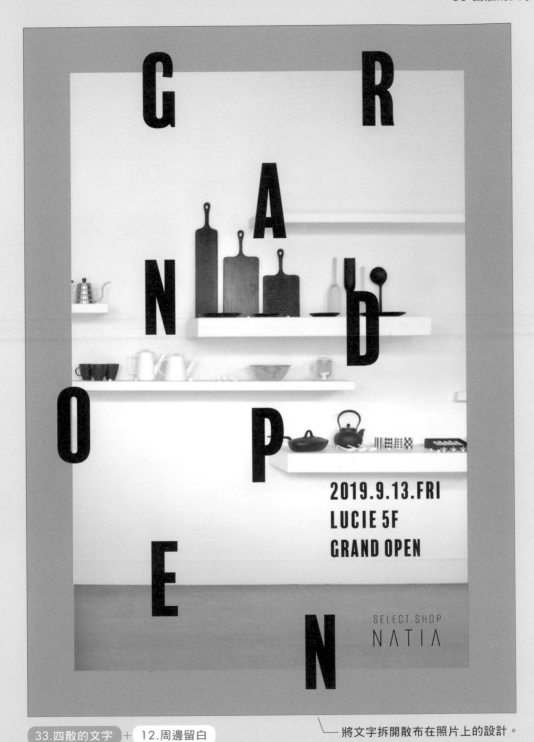

G
R
A
N
D
O
P
E
N

2019.9.13.FRI
LUCIE 5F
GRAND OPEN

SELECT SHOP
NATIA

33.四散的文字 + 12.周邊留白

將文字拆開散布在照片上的設計。

讓文字與幾何圖案一起四散。

文字排列整齊，但是散得很開。

連每一文字區塊的形狀
都各不相同。

四散的底線文字。

─ 尺寸與色彩也五花八門。

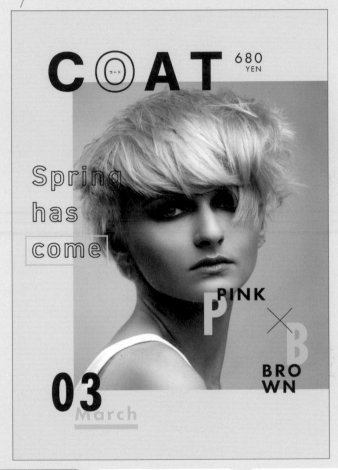

COAT 680 YEN

Spring has come

PINK × BROWN

P B

03 March

33.四散的文字 + 20.散發時尚感的中空字 + 24.只需黑白照片

\\ 四散的文字 //

刻意將文字散布在各處，在傳達必要資訊的同時，還能夠提升設計的裝飾性。善用留白還可以增添時尚氛圍。

總之先留白就不會有問題！

34

預留照片的留白

拍照時多預留天空的比例是經典構圖。

34.預留照片的留白 + 19.在背景擺上長形色塊 + 25.可愛的手寫字

放入LOGO依然很亮眼。

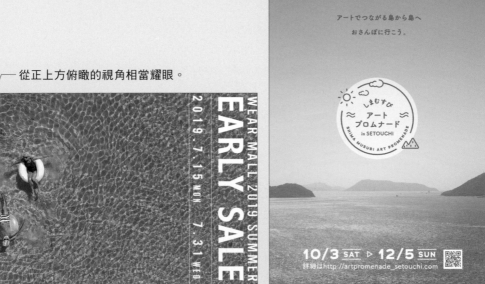

從正上方俯瞰的視角相當耀眼。

將商品照片等配置在留白處。

將留白配置在正中央的設計。

將留白配置在下方的設計。

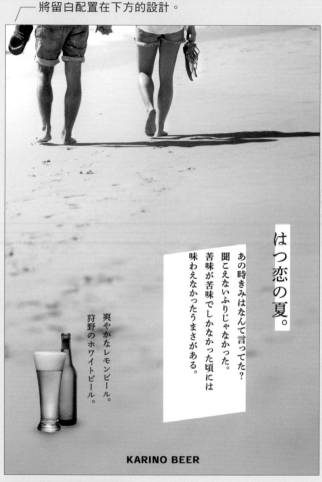

はつ恋の夏。

あの時きみはなんて言ってた？
聞こえないふりじゃなかった。
苦味が苦味でしかなかった頃には
味わえなかったうまさがある。

爽やかなレモンピール。
狩野のホワイトビール。

KARINO BEER

34.預留照片的留白 ＋ 16.律動帶狀色塊

＼ 預留照片的留白 ／

配置天空或地面所佔比例很大的照片時，不僅版面會變得很清爽，散發出的氣氛也會比單純的白色或色塊留白還要有故事性。

35

放上圓點吧

因為真的很可愛嘛！

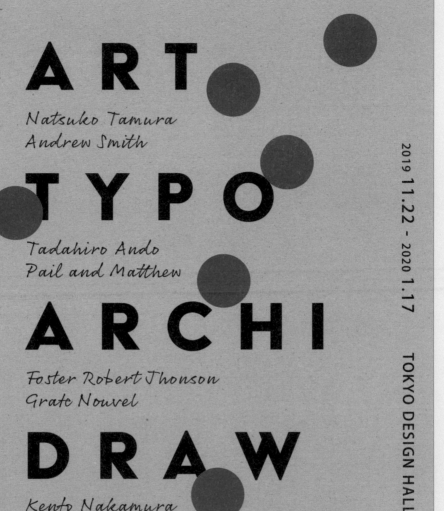

ART
TYPO
ARCHI
DRAW
PHOTO

Natsuko Tamura
Andrew Smith

Tadahiro Ando
Pail and Matthew

Foster Robert Jhonson
Grate Nouvel

Kento Nakamura
Tom Spade

2019 11.22 - 2020 1.17

TOKYO DESIGN HALL

Tokyo Design Award 2019

35.放上圓點吧 ＋ 13.拉開字元間距 ＋ 29.迷人的手寫體

疊上使用重點色
的圓點。

半透明的圓點露出後方照片。

也可以用五彩繽紛的圓點。

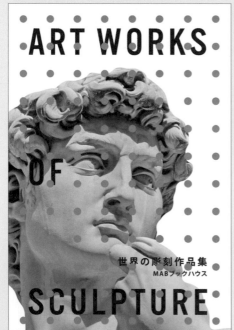

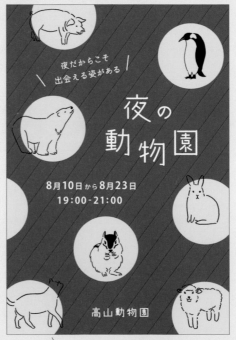

井然有序的小圓點。

圓點與插圖互相重疊的設計。

藉金色圓點提升黑白照的時尚度。

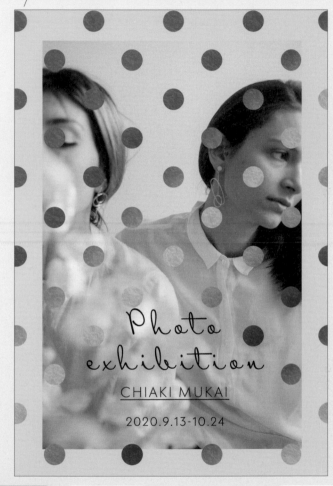

35.放上圓點吧 + 12.周邊留白 + 24.只需黑白照片 + 25.可愛的手寫字

＼ 放上圓點吧 ／

使用圓點裝飾畫面時，可以直接配置在背景上，但若是疊在最上層時，就能夠營造出更精巧的氛圍。

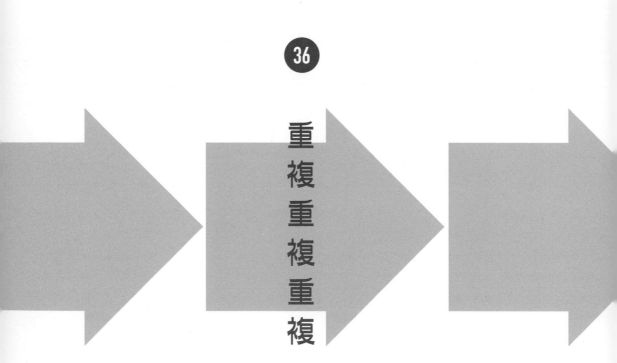

36

重複重複重複

熟練後
會迷上的方法

COLOR
WORK SHOP
2019/5/10
START/19:00
@TUKUMA BOOK STORE

2019/5/10
START/19:00
@TUKUMA

COLOR
WORK SHOP
2019/5/10
START/19:00
@TUKUMA BOOK STORE

COLOR
WORK SHOP
2019/5/10
START/19:00
@TUKUMA BOOK STORE

COLOR
WORK SHOP
2019/5/10
START/19:00
@TUKUMA BOOK STORE

COLOR
WORK SHOP
2019/5/10

`36.重複` + `18.衝出去的氣勢`

└─ 重複使用同形狀但是不同顏色的色塊。

重複使用同一張照片。

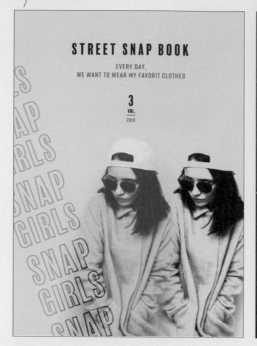

將重複的帶狀色塊排在一起。

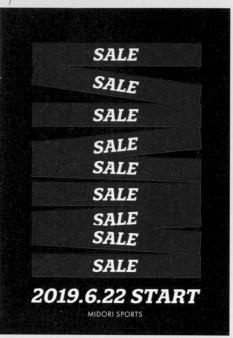

隨機重複插圖。

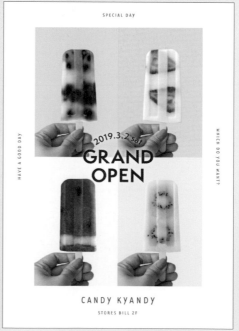

將構圖相同的照片排在一起。

整齊排列重複的相同插圖。

36.重複 ＋ 12.周邊留白

\\ 重複重複重複 //

重複使用相同的圖形，具有強調的效果，令人留下深刻的印象。重複的要素可以全部相同，但是稍微調整顏色與角度，也可以依每一組圖配置出各自的律動感。

MOJI

37

躍動文字

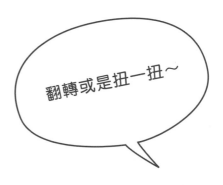

翻轉或是扭一扭～

柔らかい
体を
つくる

著・マーガレット 小川

HELTHY BOOKS

37.躍動文字 + 32.白背景搭配去背照片

└─ 讓文字局部變形。

拆解不同字體後，
組成新的字體。

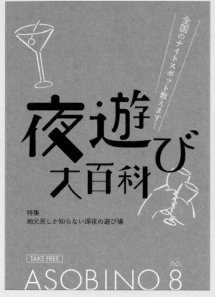

左搖右晃的文字。

各自傾斜的文字。

各自翻轉的文字。

調動文字的結構，打造出不均衡感。

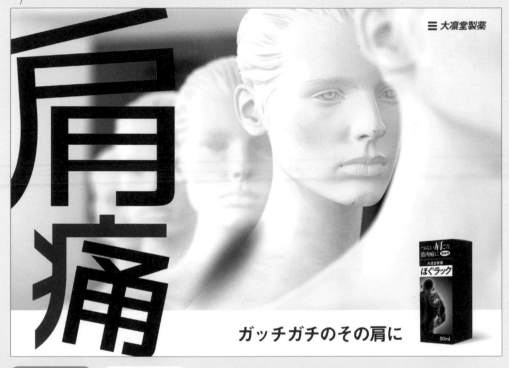

37.躍動文字 ＋ 38.塞滿畫面

＼ 躍動文字 ／

翻轉文字或是加以變形，就能夠營造出動態感，吸引注意力。此外，雖然排得很整齊但是文字不一致時，視情況會讓人覺得好奇或是感受到玩心。

38

塞
滿
畫
面

塞滿滿帶來的
視覺衝擊力！

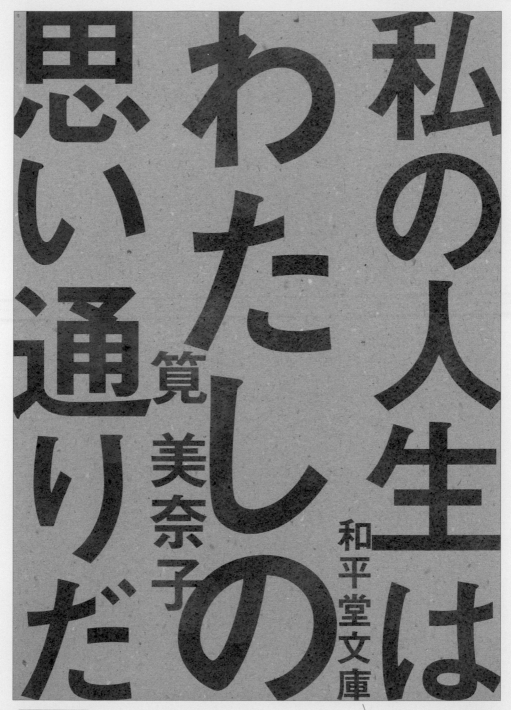

私の人生は
わたしの
思い通りだ

筧
美奈子

和平堂文庫

└─ 讓文字佔滿整個畫面。

拉寬字元間距，讓文字
橫向佔滿畫面。

將佔滿畫面的文字疊在照片上。

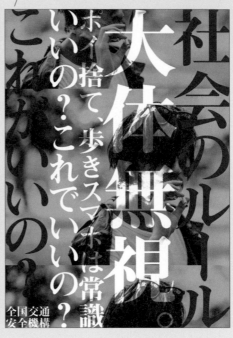

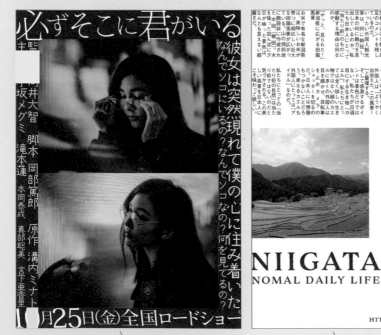

塞滿四周留白處。

將所有要素塞滿畫面。

將帶狀色塊與留白分成一半，就能夠輕易取得平衡。

38.塞滿畫面 + 16.律動帶狀色塊

╲ 塞滿畫面 ╱

為了避免在印刷時裁切到文字，通常設計時不會將文字配置在邊緣，但是反過來挑戰這種配置法，就能夠令人耳目一新。

39

多張照片

關鍵在於縮小一點！

WORK SHOP

2019.3.21.THU
10:00-18:00

BABY PHOTO

FAMILY PHOTO

MAKE A PHOTO BOOK

WEDDING PHOT

HAPPY PHOTO STUDIO 大阪府大阪市西区北堀江1-2

隨機配置的照片與
散布的文字重疊。

排列得猶如拼貼畫。

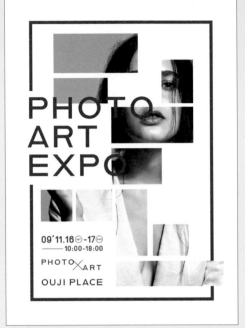

將一張照片拆解得猶如拼圖。

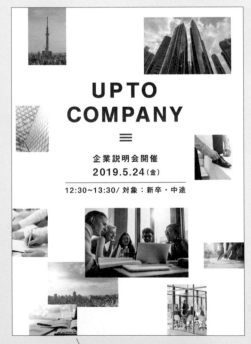

隨機配置不同尺寸的照片。

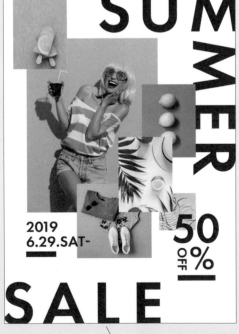

一層一層往上堆疊。

保有大量留白，再布置多張照片。

BLUE bird
coffee

HOW
IS

YOUR
DAY ?

RENEWAL
OPEN　11
9

OPEN 7:00
CLOSE 20:00

39.多張照片　＋　06.線條區隔術　＋　21.用斜線切斷

＼ 多張照片 ／

就像大肆把照片貼在牆上或剪貼簿一樣，在版面配置多張照片能夠讓畫面動起來。
只要照片的色調一致，就算排列上沒有順序也能營造出一致性。

40

無法看透全貌的若隱若現

遮起來
會令人更想看♡

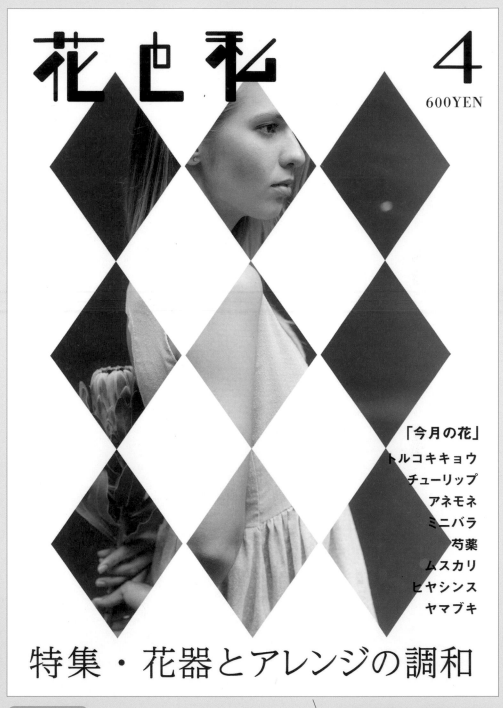

花也彩

4

600YEN

「今月の花」
トルコキキョウ
チューリップ
アネモネ
ミニバラ
芍薬
ムスカリ
ヒヤシンス
ヤマブキ

特集・花器とアレンジの調和

40.若隱若現

挖空局部照片，只露出一部份。

草津
湯けむり
殺人事件

大江広路監督
生誕百年記念上映・第3弾!

2019年 **5**月**24**日(金)
18:00, 21:00 上映
桜丘ピカタシネマ
大人 1,000円 中学生以下 無料

監督 大江 広路
主演 川瀬 ミスズ
1967年 上映作品
お問い合わせ 075-456-789

用照片遮住文字。

夜ノか見えない

谷中 涼

丸川出版

Rebecca Rose

10th anniversary

a piece
of
記憶の欠片
memory

講師:松崎隆也（滋賀工科大学名誉教授）
日時:2019年11月23日(土) 14:00〜16:00
場所:滋賀工科大学　大ホール
事前申し込み:不要
入場料:無料
お問い合わせ:0740-00-0000

隔著文字看見照片。

缺損的文字讓人只
看得見一部份。

170

刻意把臉遮住引起注意。

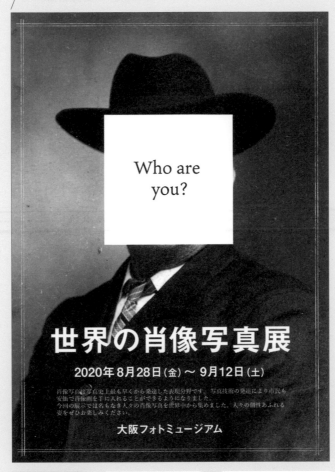

Who are you?

世界の肖像写真展

2020年8月28日(金)〜 9月12日(土)

大阪フォトミュージアム

40.若隱若現 + 24.只需黑白照片 + 27.彌補空白的邊框

\\ 無法看透全貌的若隱若現 //

這種刻意遮住重點的設計，能夠刺激他人窺看隱藏事物的心理，但是要是真的看不到的話就傷腦筋了，所以遮掩也要適可而止。

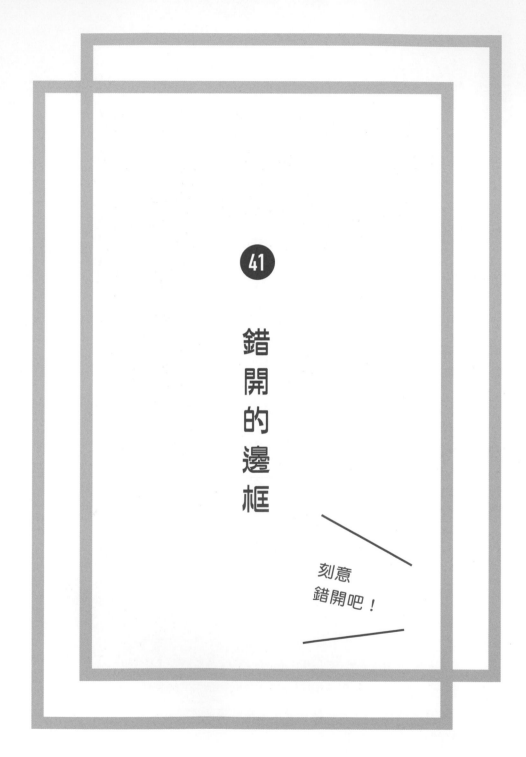

41

錯開的邊框

刻意
錯開吧！

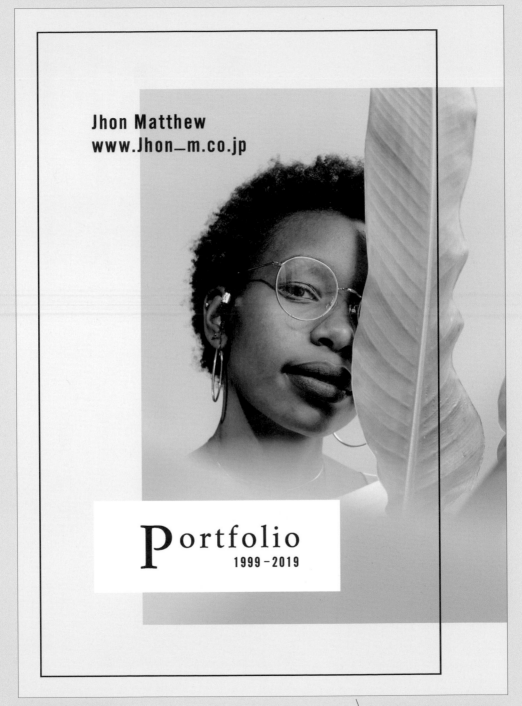

Jhon Matthew
www.Jhon—m.co.jp

Portfolio
1999-2019

41.錯開的邊框 ＋ 12.周邊留白 　　　　　　　　　　　讓照片與邊框互相錯開。

將框格的一部份改成線框後錯開。

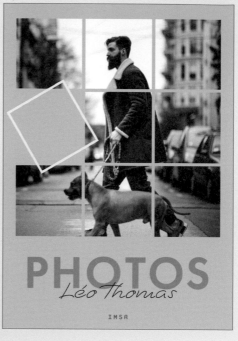

轉動邊框，與照片相互交錯。

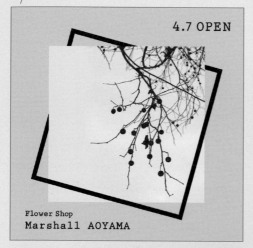

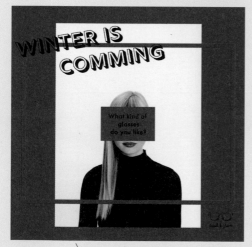

與照片互相垂直的錯開法。

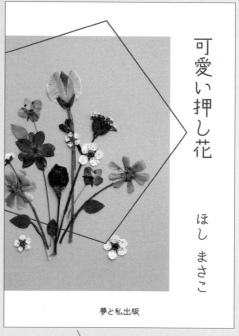

錯開多邊形邊框的設計。

多張照片都與邊框互相錯開。

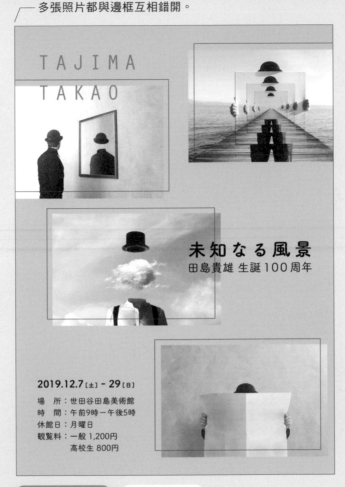

41.錯開的邊框 ╋ 39.多張照片

\\ 錯開的邊框 //

使用邊框時，通常會將要素都容納在其中，但是這裡要刻意錯開增加變化，為設計帶來動態感。

42

文字邊框

都忘了還有這招⋯⋯！

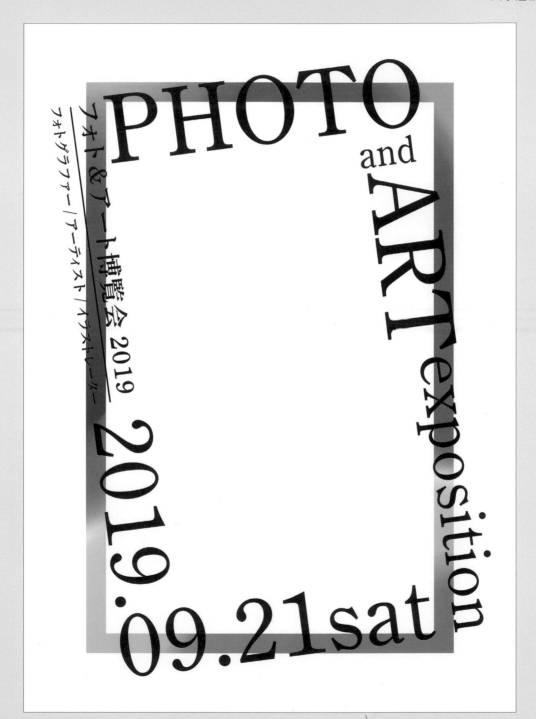

42.文字邊框 ＋ 28.高雅的漸層 ＋ 41.錯開的邊框　　　　　　　　讓文字完全疊在邊框上。

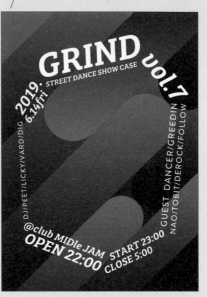

多邊形的文字邊框。

將文字邊框配置在周圍留白處。

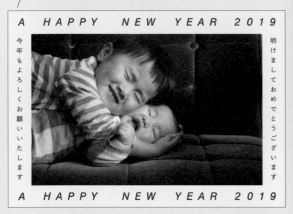

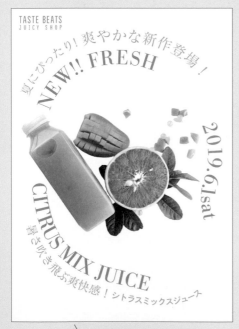

組成軟綿綿的邊框形狀。

將文字邊框配置在照片上。

用尺寸與密度各異的文字、句子組成邊框。

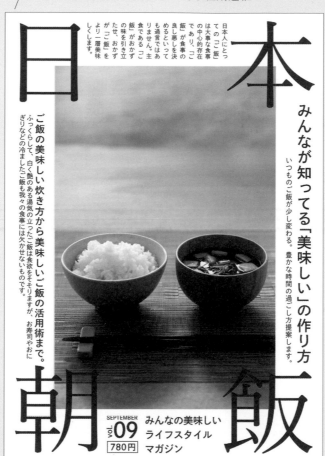

日本人にとっての「ご飯」は大事な食事の中心的存在であり、「ご飯」が食事の良し悪しを決めるといっても過言ではありません。主食であるご飯がおかずの味を引き立たせ、おかずが「ご飯」をより一層美味しくします。

本

みんなが知ってる「美味しい」の作り方

いつものご飯が少し変わる。豊かな時間の過ごし方提案します。

ご飯の美味しい炊き方から美味しいご飯の活用術まで。ふっくらして、白く艶のある湯気の立ったご飯は食欲をそそりますが、お寿司やおにぎりなどの冷ましたご飯も我々の食事には欠かせないものです。

日

朝飯

SEPTEMBER
vol.09
780円

みんなの美味しい
ライフスタイル
マガジン

42.文字邊框 ＋ 12.周邊留白

＼＼ 文字邊框 ／／

邊框能夠統整畫面要素、提高裝飾性或醒目程度，用文字代替線條時，則會形成獨特的設計。

43

藉裝飾線加分

像是點點
還有波紋

MATSUMOTO

CLAFT
MARKET

松本クラフトマーケット

2020/11/21sat. **22**sun. **23**mon

@松本・桜川広場

43.裝飾線 ＋ 25.可愛的手寫字 ＋ 31.軟綿綿搭配挖空效果

└─ 用裝飾線包夾標題，
達到強調的效果。

配置在各行標題之間，
打造出鬆緩的區隔。

將豐富的裝飾線散布在畫面上，
達到裝飾的效果。

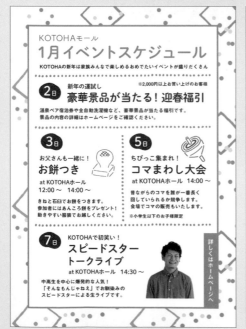

海の動物エリアに登場！

HELLO
IT'S
COOL

ペンギン

プール

オープン

毎週土曜日はパレードも開催！

海島水族館

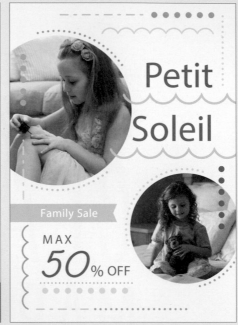

Petit

Soleil

Family Sale

MAX
50% OFF

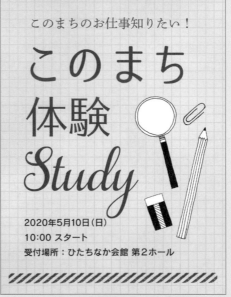

KOTOHAモール
1月イベントスケジュール

KOTOHAの新年は家族みんなで楽しめるおめでたいイベントが盛りだくさん

2日 新年の運試し
※2,000円以上お買い上げのお客様
豪華景品が当たる！迎春福引

温泉ペア宿泊券や全自動洗濯機など、豪華景品が当たる福引です。
景品の内容の詳細はホームページをご確認ください。

3日 お父さんも一緒に！
お餅つき
at KOTOHAホール
12:00 ～ 14:00 ～

きねと石臼でお餅をつきます。
参加者にはあんころ餅をプレゼント！
動きやすい服装でお越しください。

5日 ちびっこ集まれ！
コマまわし大会
at KOTOHAホール 14:00 ～

昔ながらのコマを誰が一番長く
回していられるか競争します。
会場でコマの販売もいたします。
※小学生以下のお子様限定

7日 KOTOHAで初笑い！
スピードスター
トークライブ
at KOTOHAホール 14:30 ～

中高生を中心に爆発的な人気！
「そんなもんじゃねえ」でお馴染みの
スピードスターによる生ライブです。

詳しくはホームページへ

このまちのお仕事知りたい！

このまち
体験
Study

2020年5月10日（日）
10:00 スタート
受付場所：ひたちなか会館 第2ホール

藉裝飾線區隔資訊。

將裝飾線配置在版面上下。

─ 裝飾線設計能夠運用在各式各樣的氛圍。

43.裝飾線 ＋ 06.線條區隔術

＼ 藉裝飾線加分 ／

裝飾線本身就屬於設計要素的一種，可藉手繪筆觸營造休閒感，或是藉圖案醞釀古典氛圍，將其配置在空白處時，也能夠提升整體氣氛。

MOJI

沒有真的切掉

44

横跨的文字

MOJI

\ *We're just married !* /

Hope we could share our happiness.
We wish you joy and peace.

May 2th 2019 Toshi & Emi,

44.橫跨的文字 ＋ 10.以插圖為主軸 ＋ 23.線條

└─ 上下兩端的文字是連貫的。

横跨的文字與照片。

跨越上下的標題。

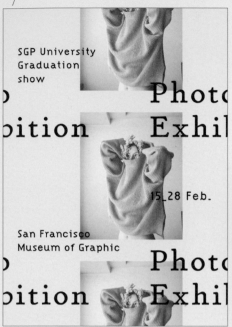

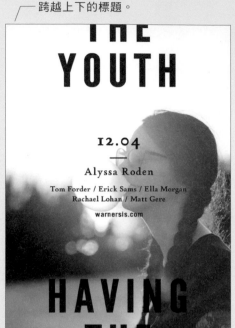

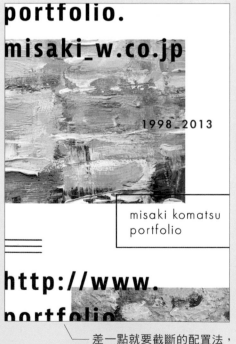

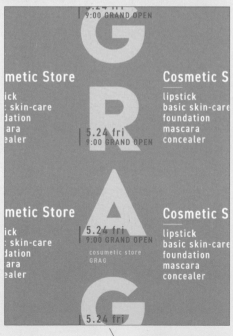

差一點就要截斷的配置法，
同樣很時尚。

重複配置能夠提升
文字的裝飾性。

跨越左右的文字。

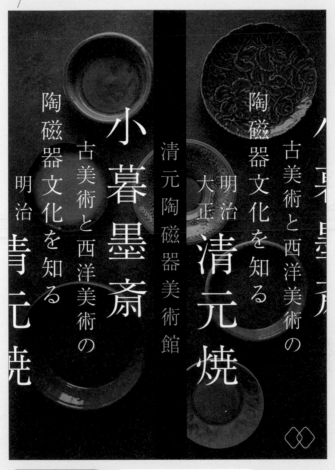

44.橫跨的文字 + 19.在背景擺上長形色塊

\\ 橫跨的文字 //

像角子老虎機一樣，可以從另外一端看見切掉的文字，雖然這些文字乍看之下只有裝飾功能，但是仍可閱讀字義，反而令人更有興趣讀完。

45

雙照片並排

1
2

上下配置即可

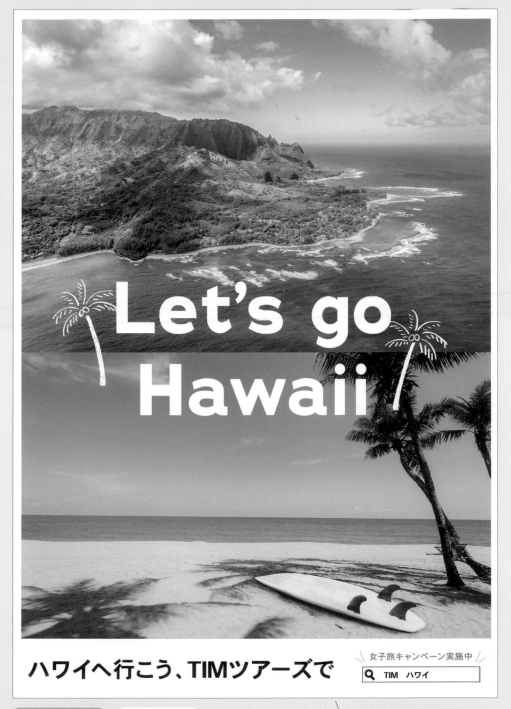

Let's go Hawaii

ハワイへ行こう、TIMツアーズで

女子旅キャンペーン実施中

Q TIM ハワイ

45.雙照片並排 + 12.周邊留白

將同主題的照片排在一起。

藉不同姿勢的照片營造出動態感。　　選擇整體色調一致的照片。

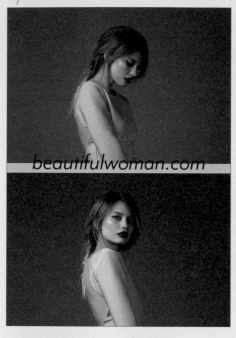

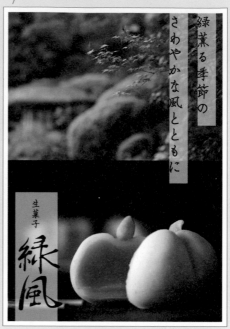

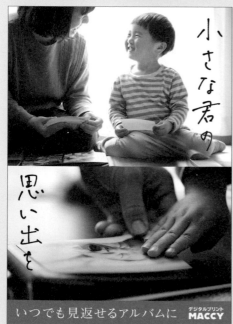

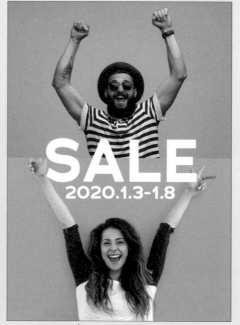

將一般距離的照片與特寫照擺在一起，勾勒出戲劇效果。　　藉由對比度強烈的照片，營造出層次感。

配置具關連性的照片，能夠營造出
切換鏡頭般的故事性。

45.雙照片並排 + 25.可愛的手寫字

＼ 雙照片並排 ／

從正中央切割版面，分別配置兩張大尺寸的照片，就能夠營造出極富衝擊力的視覺
效果，此外運用由上至下的視覺流動，還可以演繹出故事性。

國家圖書館出版品預行編目資料

版面研究所：45 個設計訣竅，讓提案一次通過！
/ ingectar-e 作；黃筱涵譯 . -- 臺北市：三采文化，
2020.2 面； 公分 . -- (創意家；36)
ISBN 978-957-658-305-6(平裝)

1. 版面設計
964　　　　　　　　　　　109000149

suncolor
三采文化集團

創意家 36

版面研究所

45 個設計訣竅，讓提案一次通過！

作者｜ ingectar-e　　譯者｜黃筱涵
主編｜鄭雅芳　　美術主編｜藍秀婷　　封面設計｜李蕙雲　　內頁排版｜郭麗瑜

發行人｜張輝明　　總編輯｜曾雅青　　發行所｜三采文化股份有限公司
地址｜台北市內湖區瑞光路 513 巷 33 號 8 樓
傳訊｜ TEL:8797-1234　FAX:8797-1688　　網址｜ www.suncolor.com.tw
郵政劃撥｜ 帳號：14319060　戶名：三采文化股份有限公司
初版發行｜ 2020 年 2 月 28 日　定價｜ NT$380
7 刷｜ 2023 年 4 月 20 日

ARUARU DESIGN
Copyright © 2019 ingectar-e
Chinese translation rights in complex characters arranged with MdN Corporation, Tokyo
through Japan UNI Agency, Inc., Tokyo